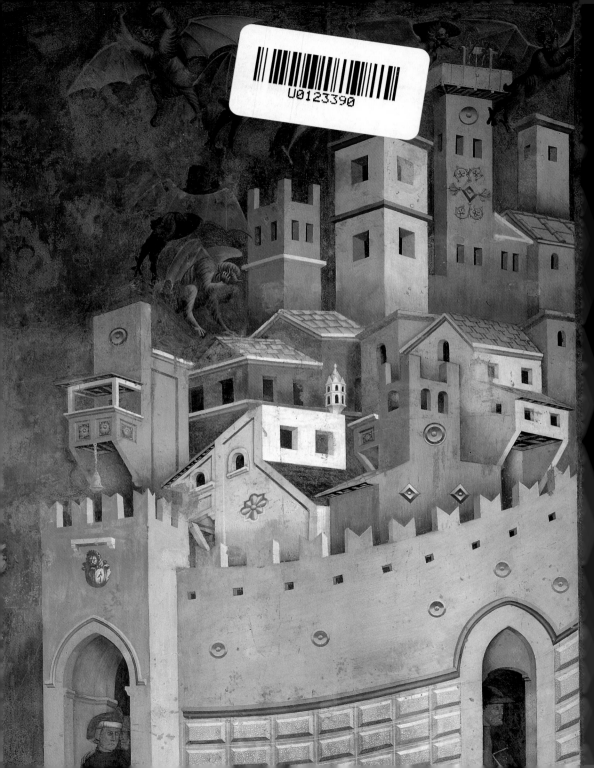

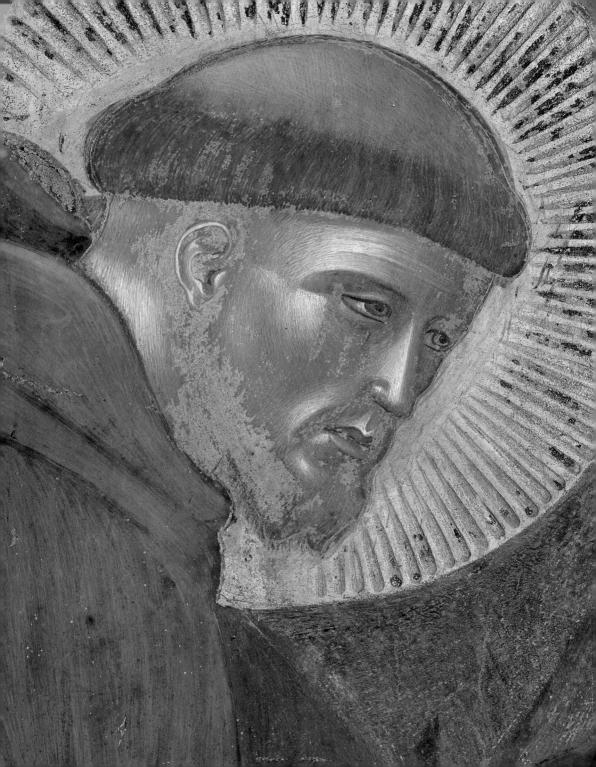

Giotto
喬托

閣林國際圖書

《向鳥兒佈道》局部，（請見第2頁）
約1295-1297年，阿西西，聖方濟上教堂

天才藝術家——
喬托

出版社：閣林國際圖書有限公司

發行人：楊培中

作　者：MICAELA MANDER

翻　譯：陳堅

審　訂：湯家平

統　籌：林欣穎

企劃編輯：藍怡雯

特約編輯：陳程政

特約美術編輯：羅雲高

封面設計：林欣穎、吳佩珊

地　址：新北市235中和區建一路137號6樓

電　話：（02）8221-9888

傳　真：（02）8221-7188

閣林讀樂網：www.greenland-book.com

E-mail：green.land@msa.hinet.net

劃撥帳號：19332291

登記證：行政院新聞局局版台業字第6192號

出版日期：2013年8月初版

定價：450元

ISBN：978-986-292-153-1

國家圖書館出版品預行編目

天才藝術家：喬托 / Micaela Mander作；
陳堅翻譯.
-- 初版. -- 新北市：閣林國際圖書, 2013.07
面；　公分
譯自：　I geni dell' arte : Giotto

ISBN 978-986-292-153-1(平裝)

1.喬托(Giotto, 1266-1337)
2.畫家　3.傳記

940.9945　　　　　　　　　102010880

目錄 | Contents

前言 | Introduction

在阿諾河流經的下游平原上，佛羅倫斯一天天繁榮發展，然而在穆傑洛的丘陵之間，時間的腳步則要緩慢得多。時光靜靜地流淌，就如同亞平寧山脈蜿蜒而上的山路，從托斯卡尼一直曲折朝向艾米利亞。

約 1275 年，一名孩童在山上放羊，他是韋斯皮尼亞諾山區農民邦多納的兒子。為消磨時間，他便坐在散落於草地間的岩石上描繪著綿羊。契馬布埃是當時最負盛名的繪畫大師，他在前往波隆那的途中，被這位小小牧羊人的畫稿所深深打動。在這樣半虛構、半真實的故事中，一位藝術家的傳奇經歷就此展開。他將徹底改變繪畫的歷史進程，然而我們卻並不確知他的真實姓名，或許是比亞喬，抑或是安布羅焦。

小牧童只告訴契馬布埃他的綽號：「我被叫做喬托。」喬托的答覆簡單而清晰，就如同他的繪畫風格。他在繪畫上的「表現方式」發生全然的改變，喬托以繪畫傳達的語言不再是「希臘語」（帶有拜占庭、東方以及古埃及風格）式的繪畫，而是「拉丁語」式的創新。喬托「拉丁語」的繪畫風格是一種「經典」的創新，也因此立刻廣泛地流傳開來。

就此而論，喬托可說是義大利繪畫的真正創始人。即使評論界對阿西西的聖方濟教堂壁畫的作者存在著爭議，但喬托的影響卻是無庸置疑。在這座舞臺上，年輕的喬托嶄露頭角，並迅速成為受人尊敬的榜樣。在同一時期，但丁正準備要在其《神曲》一書中面對地獄、煉獄與天堂。但丁以精煉而智慧的語言所概括的師生交接過程已經實現：「契馬布埃

自以為在繪畫方面擅長，如今喬托成名，令前者黯然失色。」如果說契馬布埃描繪的是善惡之間普遍而永恆的衝突；那麼，喬托則扎根於人性，探索千變萬化而深邃的人類情感。

1304 至 1306 年間，帕多瓦的溼壁畫標誌著西方藝術的轉折。在斯克羅維尼禮拜堂側壁以及後殿圓拱的溼壁畫中，周圍環境發生改變，人物也有所更換，故事情節卻交織在一起，而主人翁唯有一個：「現代」的人。喬托彷彿在與他的溼壁畫一起成長：越來越多變、豐富與強烈，但都保留著令人驚奇的簡單質樸。喬托是第一位讓自己也成為故事中「人物角色」的現代藝術家：奇聞、軼事、帶有幻想色彩的事件，在小說和故事中反覆出現。此後，喬托的每次旅行都伴隨著新的繪畫學派誕生：儘管喬托一直在義大利境內四處活動，但他始終深深扎根於佛羅倫斯，並向他的城市獻上他最後的敬意——主教堂鐘樓，這座鐘樓也因此被稱作「喬托鐘樓」。

隨著喬托大師的逝世以及黑死病的盛行，繪畫歷史上遭遇了一段突然而漫長的休止時期。在喬托去世數年後，畫家們聚集在聖彌額爾教堂，探討誰能夠接替喬托的位置：他們其中的一位，塔泰奧·加蒂忍不住嘆息：「這樣的藝術曾經有過，但今天已經看不到了。」等待幾十年後，直到馬薩喬，另一個鄉村男孩出現，他才勇敢地重新開啟喬托的繪畫之路。

斯特法諾·祖菲
Stefano Zuffi

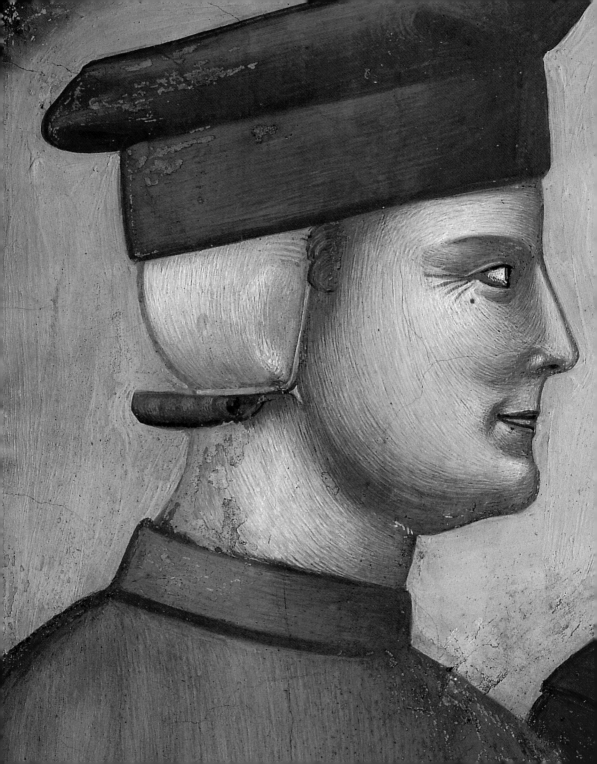

生　平│Life

喬托與一個新紀元的開始

小牧童遇到伯樂

同時代的人已公認喬托為最傑出的創新者，如喬托這樣偉大的藝術家，總免不了有一個傳奇的開始：羅倫佐·吉貝爾蒂是十五世紀的藝術家，其著作《述評》一書是研究藝術史的重要參考文獻。吉貝爾蒂記述道，契馬布埃這位十三世紀後半葉最著名的畫家，途經小喬托放羊的山丘，被這名少年畫的一隻羊圖畫所打動。仔細審視，這則故事充滿古希臘文化全盛時期文學創作的風格特點，但更深遠的意義則在於，現在這一傳統主題用於一位中世紀畫家身上。喬托如此傑出，現代藝術評論即由此誕生；與喬托同時代的人，重新開始關注在他們周圍發生的事，而畫家也由此重新恢復失去的尊嚴。在此之前，畫家這種職業往往被貶低為單純的手工業者；而現在則被重新視為腦力勞動者。

一個真實與傳說交織的開端

喬托的作品在形象藝術領域引發了一場近似革命般的轉變——也有人將之稱為「巨變」〔布蘭迪（Brandi），2006年〕：喬托重新將人置於畫面的中心，聖人與福音人物活靈活現，並與觀賞者拉近了距離，空間感變得無比的真實，也因而得到了極其真實的視覺效果，這項革新徹底擺脫了前人的繪畫缺失。由於喬托在整個義大利半島四處旅行，其繪畫風格也因此得以傳播開來。只要喬托剛一踏足某地，當地的畫家們便立刻覺察到改變個人繪畫方式的必要性，並且真真切切地以行動證明了決心——欽尼諾·欽尼尼闡釋說——從拜占庭生硬而公式化的風格轉向平易近人的平民風格，並由此創建了義大利現代藝術。

學習階段

喬托這一名字可能是安布羅焦、比亞喬，或是安焦洛（與爺爺同名）的暱稱。喬托大約於1267年前後，出生在托斯卡尼大區穆傑洛的韋斯皮尼亞諾。他父親名叫邦多納·迪·安焦利諾，是位工匠。早在1295年，喬托就隨家人搬遷至佛羅倫斯，落戶在新聖母瑪利亞教區。因此，除卻傳說的色彩，更真實也更為可能的情況是，喬托的父親希望喬托能夠進入羊毛工會，學

▶《聖母瑪利亞的婚禮》局部，約1303-1305年，帕多瓦，斯克羅維尼禮拜堂

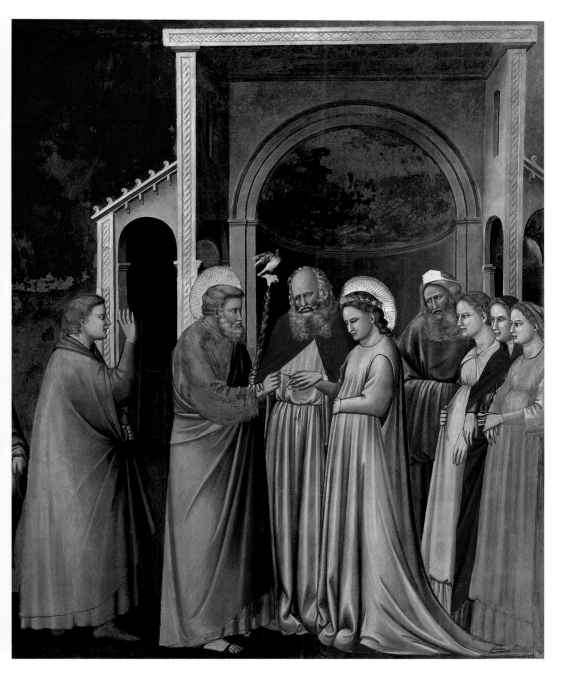

▶《聖母領報》局部，約1303-1305年，帕多瓦，斯克羅維尼禮拜堂

習一門手藝；然而小喬托的天賦說服了他父親，喬托開始以學徒身分在一位重要畫家的畫室裡工作學習，根據推測，這位畫家正是契馬布埃。依照藝術史學家盧奇亞諾‧貝羅西的研究，位於菲奧倫蒂諾城堡的聖維爾迪亞娜博物館中的《聖母與聖子》一畫，可以作為喬托曾以見習身分跟隨契馬布埃大師學習的證明。此作品被認為是契馬布埃在年輕喬托的協助下繪製完成的，這從畫作中創新地採取了線條分明的服飾皺褶可以得到驗證，儘管該幅作品尺寸較小，並且由於兩人畫風十分相似，所以很難分辨出喬托協助的部分。然而更能確定的是，在此之後，喬托跟隨老師契馬布埃來到阿西西，接受委託負責繪製聖方濟上教堂內殿的廣闊區域，此事

可能發生在喬托與契馬布埃在羅馬停留之後。

最早可以被證實為喬托的繪畫作品，保留在崇高的聖方濟教堂，這是聖方濟會的主座堂，當時為教宗所有，因此這裡也成為華麗的牆壁裝飾規劃的中心，然而聖方濟本人及方濟會所主張的貧窮理想，可能並不會認同這種做法。教堂包括兩部分：在下教堂中，安放著聖方濟的墓穴，牆上還保留著早先的裝飾壁畫，這些壁畫大多都已遺失並且被其後的奢華裝飾工程所取代，許多畫家參與了該項工程，其中也包括喬托本人，他在十三世紀末、十四世紀初之間曾在此工作；而上教堂由於得到捐助，到1281年時裝飾工作已經完成，接著又在教宗的

資助下，上教堂成為了真正的藝術寶庫，風格不僅比當時義大利中部的其他藝術流派更加現代，更在整個西方世界出類拔萃。

事實上，第一位被召至聖方濟教堂為後殿創作裝飾畫的「領頭人」是一位不知姓名的隱世畫家，他跨出了教堂裝飾工程的第一步，以獨特的風格使得阿西西成為義大利第一個實踐哥德式藝術的地方。與這位畫家一起工作，隨後又將其取代的人，正是契馬布埃。契馬布埃在十字形耳堂內創作了多個赫赫有名的《耶穌受難》，而這些作品由於碳酸鉛白的氧化作用，使得在人們腦海中留下了更深刻的印象。碳酸鉛白是當時一種被廣泛使用的顏料，一旦氧化則變成黑色。總而言之，契馬布埃當時的表現手法仍是拜占庭式風格，而這位喬托的導師接下來在中殿繪製的偉大作品，則與他早期的創作完全分離，為莊嚴宏偉奠定了新的定義。

實際上，為了保持裝飾工作的持續性，在1290年代，也有一些其他繪畫工匠，在教堂唯一的中殿牆壁高處部分進行繪製工作，繪製了《舊約故事》。這是一群來自羅馬的畫師，由於畫師們經常接到教廷權威人物的重要委託，羅馬也因此成為當時最重要的藝術中心之一。其中有人盡皆知的雅各·托利蒂，當然還有彼得·卡瓦利尼。而卡瓦利尼恰巧與喬托在阿西西繪畫這個事件中有著密切聯繫。在《以撒的故事》這幅壁畫中，明確地展現出一種新式的繪畫風格，並出現創新的工作形式，即不再按照故事情節，而是按照工作的天數來安排進度。如果說這種轉變使人想到或許是有位新畫家出現，那麼這位畫家的身分問題則正是一個多世紀以來評論界爭論不休的焦點。

在十九世紀末，亨利·陶德第一個提出喬托的名字，學者由此分為兩派，一方支持這種論斷；而另一方則認為該畫出自另一位畫家之手，同時他們也對接下來的《聖方濟的故事》為喬托所繪的說法，產生了質疑。最後，文物修復家布魯諾·札納爾迪採取了一種有別於單純判斷的方式，通過對技術資料進行仔細觀察分析，他得出了《以撒的故事》這幅壁畫的作者應該是卡瓦利尼的結論，並由此推斷出喬托在阿西西的首幅作品，應該在下教堂的聖尼古拉禮拜堂中。

最偉大的繪畫革新者

無論如何，在大多數人的眼中，喬托被公認為最偉大的繪畫革新者。此外，即使是在史料之中的文獻提到了「下面的故事」，意即喬托在聖方濟教堂的繪畫工作，然而我們無法確定這種表述所指的是位於教堂牆面下方區域的畫作，抑或是下教堂的溼壁畫；而另一方面，

所有史料都一致稱頌喬托改變了繪畫發展進程，而對彼得・卡瓦利尼則只有寥寥數語。

撇開這些爭議不談，總而言之，想要瞭解這之後十四世紀初的繪畫歷程，我們就必須以聖方濟教堂的溼壁畫為出發點。在這些繪畫中，空間感變得真實，同時也為十五世紀初馬薩喬及其他佛羅倫斯畫家的繪畫研究揭開了序幕，他們繼續向前推進，「發明」了透視畫法。同時，這種繪畫也是光線畫，在這種藝術類型中，光線勾勒並塑造了這些歷史故事中的人物，他們身形逼真，並未刻板地沿襲之前一代又一代畫家的繪畫桎梏。

另外，在《聖方濟的故事》中，有一位新的人物形象進入了藝術世界：聖方濟於1226年去世，在短短兩年後，他就被封為聖人，並立即成為教徒崇敬的對象，他的肖像以及與之有關的故事、神蹟也因此出現在木板油畫及其他藝術作品上。而由此也引發出另一個很有意思的問題：喬托變成了官方御用畫家，也就是說，在這座教宗資助的聖方濟教堂內部，喬托使自己的畫風迎合教廷領袖的要求，他們希望修正聖方濟的形象，將之「正常化」，使其符合教廷的想法，即教堂不能夠太過簡陋。首先要了解，教宗同時也是一位政治人物，一個機構的領導者，這個機構無法接受貧窮修會的思想，認為耶穌基督一無所有，也無法承認一座沒有土地財產的教堂，這樣的想法會在西方世界穩定平衡的體系中，掀起一場軒然大波。因此，喬托成為了官方態度的發言人——以此為開端，喬托隨後接受了一系列委託，為嚴苛的教廷完成了許多複雜的工程。

喬托的畫風簡單而平實，但卻是一種嶄新的繪畫語言，這不僅展現在我們已多次提到的創新性方面，也在於喬托選取了與前人截然不同的參考資料，來塑造聖方濟的形象特徵。事實上，最早關於聖方濟生平的記錄，是由托馬索・達・切拉諾以第一手資料為根據編寫而成，但卻被教宗駁回，因立場在教廷看來太過敏感。相反地，教宗認可了哲學家聖文德所撰寫的方濟傳記，聖文德也隸屬方濟會，但他並未採用教宗所憎惡的極端態度。從此以後，聖文德的《方濟大傳》便成為所有涉及方濟生平這一主題著作所必須參考的文獻，而喬托則將方濟生平繪於牆壁上，使其流芳百世。

如前所述，喬托的畫風極為質樸：畫作中極少有人頭攢動的雜亂場面，通常畫面中的人數都維持在最低限度；而與之前故事中的奢華色彩截然不同的是，喬托的畫作顏色相對比較淺，這正是出於最卑微的色調，更適合同時代人物的考慮。所以，壁畫中的人物服飾與

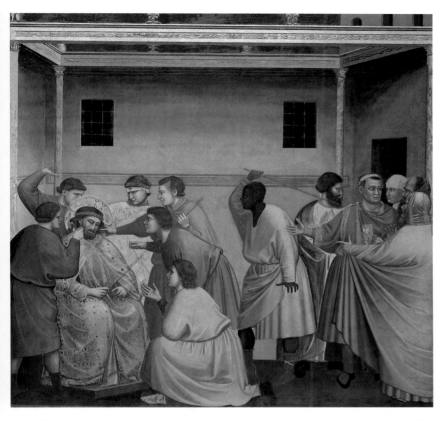

建築物，都與喬托所生活的時代一致。在此之後，十四世紀所有壁畫中的服裝與背景，也都遵循此一規則。

此外，喬托對聖方濟故事的整體編排，也顯示了他對空間效果的重視，喬托運用了兩側三對三的對稱構圖效果，即在中殿每個窗柱之間繪製三個故事（有一幅畫例外），所有這些故事又形成一個整體，由位於溼壁畫底部的仿托架組成框架結構，配以一致朝向東方的齒飾，並以小型立柱將畫幅一格一格分隔開來。這種繪畫結構比萊昂·巴蒂斯塔·阿爾伯蒂的「窗戶理論」整整早了一個世紀。

阿爾伯蒂是人文主義時期的理論家，他提出繪畫是通向另一個世界的窗戶，我們將頭探出窗外，看到了畫面中的人物，正如我們在喬托畫作中所看到的──我們不禁感嘆中世紀畫家的驚人智慧──再普通不過的凡人方濟拋下物質財富，與天主、人類和動物交談，並成為人們

的典範，與在牆體上層區域的《新約故事》中的耶穌互相呼應。

佛羅倫斯早期作品與旅行

人們之所以推斷阿西西教堂中，牆壁上層的壁畫也是喬托所作，這是因為這些壁畫表現出的某些風格特徵，與確定出自喬托之手的作品相同。這些作品包括新聖母瑪利亞教堂中的《十字架》、聖羅倫佐鎮教區主堂中的《聖母與聖子》，特別是位於佛羅倫斯的山坡聖喬治教堂的《聖母像》，吉貝爾蒂曾提到過這幅作品，稱其為喬托所作，該畫也成為喬托作品名錄中確定無疑的作品之一，儘管曾遭受損壞，但畫作的雄渾大器依然動人心魄。

由喬托早期的作品顯示，當時喬托主要活躍於他的根據地佛羅倫斯，並於1290年結婚（妻子為裘達・迪・拉伯・德爾・佩拉），先後有了幾個孩子（其中包括比較平庸的畫家法蘭西斯，以及卡特琳娜，她是著名的斯德望・菲奧倫蒂諾的母親）。喬托成立了畫室，並以此為基礎，後來喬托四處旅行，拜訪在當時最有影響力的王公貴族以及最具威望的畫室。例如，可以肯定的是，在十三世紀末期喬托去過羅馬，完成了拉特蘭宮降福敞廊的壁畫裝飾工作。以前人們將這幅壁畫的主題，視為描繪教宗蔔尼法斯八世宣布1300年大赦的場景，現在則被解讀為教宗在宮殿就職。

同樣在十三世紀末，喬托還創作了另一幅作品，即聞名於世的《小船》，但後來遭到嚴重破壞（如今可能為喬托親筆所畫的僅餘兩幅天使半身像，一幅保存於羅馬梵蒂岡地下墓穴之中；另一幅則在博維萊・埃爾尼卡市的聖彼得西班牙教堂中），這兩幅畫作均是為羅馬聖彼得大教堂的拱廊所畫。

在1300年前後，喬托又重回佛羅倫斯。同年，喬托開始為佛羅倫斯巴迪亞教堂繪製多聯畫屏。儘管這幅畫屏的保存狀態並不理想，但還是能看出，畫屏上人物所顯示出的莊重感與阿西西聖方濟下教堂的聖尼古拉禮拜堂的壁畫極為相似。聖尼古拉禮拜堂修建於1290年代，並在1300年前後完成壁畫裝飾。如前所述，在札納爾迪看來，聖尼古拉禮拜堂中的壁畫是喬托在阿西西第一幅真正完成的作品，札納爾迪還明確指出壁畫的創作年分為1297年。

由於阿西西崇高的聖方濟教堂中壁畫的品質並不相同，這也使得過去人們一直懷疑喬托是否親自繪製了這些作品，不僅如此，研究專家隨後也對喬托其他大型的裝飾壁畫作品，提出了同樣的質疑。為了解除疑惑，我們必須弄清楚中世紀畫家是如何作畫的。畫家——此處畫家所指的是完成畫作的關鍵人物，

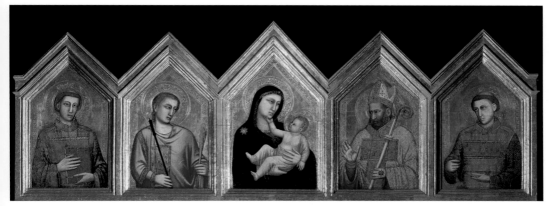

即接受委託、訂立契約，並在畫作上署名的那個人——總是帶領一個畫室團隊，就喬托而言，他的畫室工匠人數相對較多，這使得他能夠完成一些費時耗力的大型委託，例如整座禮拜堂，或者整座教堂中殿的壁畫裝飾工作。而在畫室內部，每位工匠的專業程度也不盡相同。畫室中的夥計一般是被送來學習手藝的小男孩，就如同當年的小喬托一樣，他們負責完成一些簡單的操作，例如準備顏料、清洗畫筆，並在學習中逐漸進步，直到成為大畫家所信賴的畫匠。事實上，他們代替畫家繪製了大部分的溼壁畫。這位大畫家，即畫室的主人，尤其是針對喬托而言，負責愈來愈多指導上的工作，並在必要時完成壁畫中最困難，或者從肖像意義角度上最為重要的部分。

當喬托在那不勒斯工作期間，這種分工表現得更加明確，喬托籠絡了許多畫匠，這其中既有那不勒斯當地的畫匠，也包括喬托一直以來的合作班底。換句話說，喬托每次的繪畫工作都是如此展開的，否則我們無法解釋喬托如何能夠完成數量如此眾多，且工程量如此巨大的繪畫作品，有時還是在極短的時間內完成。現今保存於羅浮宮的木板畫《聖方濟的聖五傷》，就是喬托受方濟會委託為比薩的聖方濟教堂創作。透過署名我們不禁猜想這幅畫並非完全出自喬托之手，而是他藉由畫室這種工作方式所完成（喬托會在畫作簽署縮寫簽名，以證明此畫由他本人親自完成，而他從未在他曾部分參與的重大作品上署名）。最近關於這幅作品的解讀，消除了我們對喬托親自完成整個作品的疑惑，無論從圖像特徵或者是畫作風格上，這幅畫都與阿西西的壁畫有著密不可分的關聯。

喬托同一時期風格的作品還包括《聖方濟》，這是已經散逸的多聯畫屏中的一幅木板畫，收藏於佛

▲多聯畫屏正面，聖雷帕拉塔教堂，約1309年，佛羅倫斯，主教堂作品博物館

▲多聯畫屏背面，
聖雷帕拉塔教堂，
約1309年，佛羅
倫斯，主教堂作品
博物館

羅倫斯貝倫森藏品館。時間推移到
十四世紀初，根據一些學者的看
法，在前往帕多瓦之前，喬托曾在
里米尼短暫停留，並在此完成了著
名的《十字架》。幾十年前，費德
里科・澤里指出，這幅畫的波狀邊
框與英國私人收藏的一幅《天父》
完全一致。這幅《十架苦像》與新
聖母瑪利亞教堂中的《十架苦像》
相比，技巧有所進步，尤其表現在
喬托用色能力的提高：特別是極為
精巧的明暗變化效果，耶穌的身體
即是以這種明暗效果描繪出來。

雖然喬托作品中，同時存在著每
個階段迥然不同的繪畫風格，但我
們並不能因此而斷定在他的作品名
錄中，有並非是喬托完成的作品，
或者對喬托繪畫歷程中風格的連貫
性產生質疑。比如關於里米尼馬拉
泰斯塔家族的《十架苦像》，藝術
史學家凱撒・布蘭迪（2006年）曾
有過這樣的敘述：「將這幅畫加進
喬托的繪畫歷程中，意味著承認

這位最偉大的畫家曾有過畫風的
轉變，然而這種轉變在之後的作品
中，卻被全然棄置不用。」此外，
布蘭迪還提出，「這位年輕的佛羅
倫斯畫家，是以怎樣的速度從一個
繪畫階段過渡到下一個階段」，因
為喬托早期的作品與他在阿西西時
所提出的繪畫思想並不一致，兩者
間可看出截然不同的發展路線。
「而喬托這種繪畫風格上的多變，
在他整個繪畫歷程中屢見不鮮，可
以確定這些變化，都是喬托在摸索
繪畫技巧時所做，而且不是有跡可
尋地直線式發展。喬托全盛時期豐
富而大量的作品只有一個共同點，
就是射入光線與空間感的連續性，
但這也使得喬托作品的年代學研
究，變得極為困難。」

喬托在帕多瓦

喬托從里米尼輾轉前往帕多瓦
（如果可以確定藝術家是在前往帕
多瓦之前停留在里米尼，而不是之
後來到里米尼的話），他不僅在著

名的斯克羅維尼禮拜堂作畫，而且也在當時第二大的方濟會教堂——被稱為「聖人」的教堂裡創作。如今教堂裡只剩下一些可能重繪過的聖人半身像。在牧師會的大廳裡，從壁畫的殘存部分依稀可以辨識出一幅《耶穌受難》、《聖方濟的聖五傷》、《方濟會士殉難》以及聖人和先知的單色畫像。喬托在帕多瓦法院繪製的星象圖則完全消失了，只有文獻中還記載了這幅壁畫。

阿雷納禮拜堂成名作

然而，喬托的成名作無疑是阿雷納禮拜堂中的傑作。阿雷納禮拜堂坐落於斯克羅維尼家族府邸一側，這個家族當時買下了曾修建為古羅馬式競技場的一大片土地，如今這個盛極一時的家族卻已不復存在。阿雷納禮拜堂是恩里克·斯克羅維尼要求修建，喬托在1303-1305年間承接了禮拜堂的裝飾工作。1305年3月25日，禮拜堂舉行落成獻祭儀式，這一天應該已經拆除了腳手架。歷史學家嘉勒·弗魯戈尼最近對喬托的作品進行新的解析：傳統觀點認為，恩里克·斯克羅維尼修建阿雷納禮拜堂的原因，是想以某種方式為放高利貸的父親里納爾抵償罪過，但從喬托的壁畫中可以看出，這並非或者說不僅僅是恩里克的初衷，他的野心是修建一個向所有信徒和整個城市開放的禮拜堂，並藉此成為一個被人們讚揚和歌頌的真正的領主。得益於一場高瞻遠矚的政治聯姻，恩里克與義大利北方主要的大家族聯合起來，從一名放高利貸者變成了一名強勢的、極具影響力的人物。

實際上，禮拜堂修建位置，就是之前聖母領報日舉行儀式的所在，儘管是獻給慈悲聖母，但也明顯帶有反對高利貸的意味。恩里克之所以選擇在3月25日舉行禮拜堂獻祭，就是意圖假公濟私，利用節日機會延長禮拜堂內舉行儀式的時間，以提高自己在帕多瓦居民中的威望。

喬托創作這組作品的空間結構，相較於阿西西教堂要簡單得多（由於能夠利用的面積較小，因而沒有使用可以呈現透視效果的托架，只是用二維分度將各個場景分開），構思是對信徒的一種訓誡：信徒在欣賞了《約阿希姆和安娜的故事》（聖母的父母）、《聖母的故事》以及最後一系列耶穌的事蹟之後，伴隨著充滿寓意的《罪惡與美德》的形象，來到了禮拜堂的出口。在禮拜堂正面牆的內立面上，一幅駭人的《最後的審判》描繪了地獄殘酷的懲罰，在中世紀的人眼中，這些懲罰都是真實的，因此讓人備感敬畏。值得注意的是，第一層第一幅畫塊，即整組繪畫的起點，就在正對著禮拜堂側門的位置，或者說正對著恩里克·斯克羅維尼進來的入口，也就是說最好的觀賞位置是出資人所享有。

喬托在阿西西創作的描繪方濟事蹟的壁畫中，展現了宏偉的立體感。然而，他在阿雷納禮拜堂中，則使用淺浮雕的手法繪製人物形象。布蘭迪（2006年）就此寫道：「如果說在阿西西，喬托透過（聖像的）雕塑感造就了一個統一的空間，並在這個空間內，而不是在牆面的邊邊角角，繪製了人物形象和風景，那麼在帕多瓦，喬托用淺浮雕的方法，把豐富的人物形象壓縮成夾在封皮和封底之間的書頁：封面和封底分別代表牆面和畫面，在兩層之間牽引出以方格構圖的浮雕造型，營造出空間的可塑性與一致性，這一特點最終成為喬托受斯克羅維尼家族委託時期，畫風轉型的基本方向。……為了獲得這種令人難忘的效果，喬托不僅壓縮兩個平面之間的構圖，就像這兩個平面擠壓著它一樣，他還利用光線來表現圖像的最小厚度，並將陰影逐步壓縮到輪廓邊緣的範圍……，喬托的意圖非常清楚，他的藝術表現手法在所有方面都做到了和諧一致。在表現人物形象時，盡可能少用修飾，透過簡明的、沒有哥德式平板格調的服裝並以皺褶保持人物的立體完整性；在描繪建築物時，使用基本的建築形式，甚至達到了現在所說的羅馬式風格。」

由於用來繪製壁畫的牆壁和繪畫方案設計有著密切的關係，藝術家很可能也為禮拜堂的建築方案提出了一些意見。但是司祭席的部分，如果喬托沒有在那個區域作畫的話，應該被設計成不同的樣子；而後殿和小鐘樓，都是後來加上的。

重返佛羅倫斯和阿西西

大約在1306-1307年，喬托重新回到了家鄉。聖費利切廣場教堂裡的耶穌受難十字架和如今收藏在烏菲茲博物館的《聖母登極》，應該都是那幾年的作品。顯而易見地，《聖母登極》與帕多瓦那組作品，在繪畫風格上有著十分密切的關係。「在《聖母登極》中，正面布置和立體浮雕的問題已經用另一種方式解決了。聖母正面端坐，但上半身微微傾斜，只露出四分之三的臉部。為了增強立體感的協調性，喬托在聖母身穿的內袍上繪製了斜向皺褶，這些皺褶不僅點明了所謂的動勢，而且在沒有特別強調明暗法的情況下，產生很強的立體感，與幾乎垂直落下的黑色斗篷形成鮮明的對比。聖母的頭部微微傾向肩膀，也符合造成斗篷皺褶的動勢，而斗篷的皺褶和左側衣邊與上半身內袍上的皺褶呈同心曲線狀。……寶座兩側的十四個人物中只有四個是側面肖像畫，那是離觀賞者距離最近的四名天使。……其他人物都露出四分之三的臉部，輪廓線條呈彎曲狀，少用鋸齒形，以藉此提升人物臉部的立體感。同時，借助四周人物的豎列站立，使喬托可以營

▲右側十字形耳
堂，約1315-1316
年，阿西西，聖方
濟下教堂

造寶座周圍空間擴大的錯覺，而避免他一直擔心會破壞連續立體感的空洞。」（凱撒·布蘭迪，2006年）

一份1309年1月的資料證實，正是那一年喬托再次回到了阿西西。因此，喬托受泰奧巴爾多·蓬塔諾主教委託，對聖方濟教堂底層的抹大拉馬利亞禮拜堂進行裝飾，應該就發生在這個時段。尤其是《拉撒路的復活》和《勿要碰我》兩幅作品，相似的場景在喬托於帕多瓦繪製的那組作品中便能找到。總而言

之，這些作品重拾了仿古的格調，莊嚴宏偉，題材都採用耳熟能詳的重大事件，這些都是喬托受雇於斯克羅維尼家族時作品的特徵。跟聖方濟教堂的壁畫場景相比，這些作品中的人物數量減少了許多，而將較多的心力放在描繪環境配置和人物心理層面的刻畫。

根據文獻記載，喬托在1311年、1313和1314年間再次回到了佛羅倫斯。在這段期間作品中，可以注意到喬托在追求自然寫實方面的技巧有所進展，對草圖的資料也更加重

視。這種轉變讓喬托放棄了部分帕多瓦時期的古典風格，但他並沒有停止對一些經典片段的思索。佩魯齊禮拜堂曾是藝術家展示這些片段的主要場所，不幸遭到嚴重損毀。

正如保羅・弗蘭澤塞和米萊納・馬尼亞諾所寫的那樣（《喬托》，2006）：「在修建聖十字教堂之前，1292年多納托・佩魯齊留下了一筆遺產，讓後人在他死後十年內修建一個禮拜堂。他大約於1299-1300年間去世，據此估計佩魯齊禮拜堂的修建以及相關的壁畫裝飾，不會早於1310年。事實上，這些壁畫不是溼壁畫，而是乾壁畫。使用這種技法繪製壁畫速度更快，但更容易變質，這也正是導致現今無法完整保存壁畫狀況的原因。

佩魯齊禮拜堂的壁畫

「另一個原因是十八世紀後半葉，這些壁畫被粉刷覆蓋了起來。十九世紀，人們發現了這些壁畫，又進行了重新描繪。那些重新繪製的部分，大都在1958-1961年間的修復中被移走了。佩魯齊禮拜堂是以出資建造人的名字來命名，他的名字旁還有另一個名字，喬瓦尼・迪・拉涅利。禮拜堂很高但面積不大，以《聖施洗約翰和聖福音約翰的故事》作為壁畫的主題。它不像喬托在阿西西和帕多瓦的作品那樣注重小畫塊裡的描繪，而是強調每面牆壁上三橫排畫作的整體呈現。

「此外，喬托以觀察者的視角，從禮拜堂面前把全部裝飾壁畫進行了統一集中分組。左邊展現的是聖施洗約翰一生中的故事片段，如《向撒迦利亞報喜》、《誕生》、《大希律王的宴會》；右邊則是聖福音約翰的故事，如《聖人在派特莫斯》、《德路絲亞娜的復活》與《聖福音約翰升天》。畫中的光線和透視效果很有意思：在這裡，建築物並不是簡單的背景，而是人物形象能夠在其中自由活動的真正建築結構，兼具在同一個場景中清楚地區分時空順序的功能。在《聖福音約翰升天》上方的一橫排裝飾畫的末尾部分，繪有三個人的頭像，經辨認有可能是佩魯齊家族的三位代表人物肖像，這是十四世紀繪畫中最早的肖像畫。」

喬托這一階段的作品，還有一幅木板膠畫《安息的聖母》，此畫原存佛羅倫斯萬聖教堂，現收藏於柏林，特點是畫面構圖的不對稱和畫中人物的瘦長體型，這一點與佩魯齊禮拜堂裡的作品類似。同時，還是壁畫，人們應該還記得1959年在巴迪亞教堂古老的大禮拜堂中修復的那些碎片，我們之前曾談到過這座教堂裡的多聯畫屏。吉貝爾蒂認為，這些碎片來自喬托的壁畫，而且還有一些學者認為，這些壁畫就是喬托在佩魯齊禮拜堂完工之後的創作。與佩魯齊禮拜堂壁畫風格相近的作品還有：藏於華盛頓的《聖

母與聖子》、藏於沙阿利的《聖福音約翰》和《聖羅倫佐》，以及藏於佛羅倫斯霍恩基金會博物館的傑作《聖斯德望》。

人們過去認為，這幾幅作品之間有所關聯，甚至認為它們最初都是同一幅多聯畫屏的組成部分，但是現在評論界認為這幾幅作品沒有關聯，主要就是因為《聖斯德望》明顯不同的品質。米克洛什·博斯克維斯最近的研究認為，聖十字教堂博物館中的《悲傷的聖母》和三塊彩色玻璃窗的設計草圖，也是喬托的作品。這三塊彩繪玻璃窗的設計草圖說明，喬托滿足委託人多變要求的能力，遠在我們想像之上，他不僅是木板畫和壁畫畫家，同時也能進行彩繪玻璃窗和建築設計，之後我們將更清楚的瞭解這一點。

另一幅著名的多聯畫屏，是喬托為佛羅倫斯的老主教堂——聖雷帕拉塔教堂所作。可能因為它後來被安放在教堂裡當作墓穴的地下室，所以被評論界忽視，但它的創作品質卻是無庸置疑。從風格上來說，這幅多聯畫屏與阿西西聖方濟下教堂右側的十字形耳堂的裝飾畫作，有著密切關係。雖然在阿西西規模宏大的創作過程中，喬托得到了很多人的幫助（來自菲利內的大師、來自博維萊的大師，斯德望·菲奧倫蒂諾等人），但他在整個創作過程中的主導地位和監督職權，也同樣不可忽視。

這幅多聯畫屏大約在1320年完成，在此之前，喬托完成的作品還有：被認為是喬托唯一一件半成品的《萬聖十字架》，現收藏於羅浮宮。而部分人士認為《斯特凡內斯基多聯畫屏》，也是1320年之前所作，但是也有其他的學者認為，該作品是在1320年代末至30年代初所作。

博斯克維斯強調，能夠證明喬托在十四世紀下半年的後半段時間離開佛羅倫斯外出工作（準確來說是在阿西西）的證據還有：沒有任何資料證明喬托1314-1320年間在佛羅倫斯，而1319年他在阿西西的工作應該遭受了阻撓，因為那一年穆齊奧·迪·法蘭西斯發動了一場吉伯林派的暴動，教堂裡的藝術品被劫掠一空。這次事件至少在一定程度上打斷了喬托的藝術事業，他在阿西西聖方濟下教堂裡最後留下的作品，應該在1319年前完成。

成熟時期作品

繪圖精緻高雅，用色高明並竭力表現空間結構，有時甚至採用極為大膽的方法，是喬托的藝術風格進入成熟階段的象徵。最近，一些珍貴的木板畫被確認是喬托的作品，例如被私人收藏於紐約的《寶座上的聖母子與諸聖人和七美德》和現存史特拉斯堡的《耶穌受難》，這

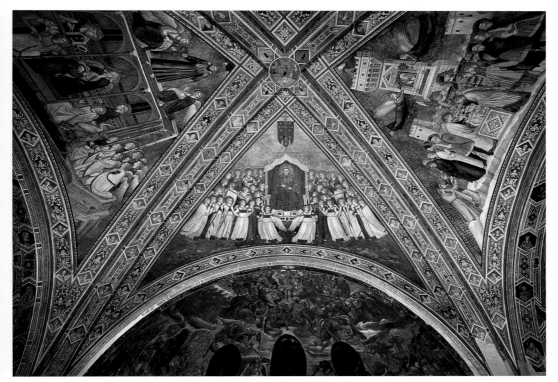

讓人們懷疑喬托也許曾在阿維尼翁的教宗宮廷內服務過，一些文獻資料也證明了這一猜測。同時，人們開始對比喬托和西莫內·瑪律蒂尼的作品，後者是同時期唯一能憑一己之力與喬托分庭抗禮的畫家。

二十年代中期，喬托繪製了七幅《基督的故事》套圖，也許它們和瓦薩里提到過的聖塞波爾克羅鎮的祭臺上的裝飾屏類似。現在這七幅作品散落在不同的博物館中：《三聖來朝》收藏於紐約大都會藝術博物館，《聖母獻耶穌於主堂》收藏於波士頓伊莎貝拉·斯圖爾特·賈德納博物館，《最後的晚餐》和《來到地獄邊境》收藏於慕尼黑，《放下十字架上的耶穌》收藏於塔蒂別墅，《聖靈降臨節》收藏於倫敦國立美術館。

然而喬托這一時期最傑出的作品，無疑是巴爾迪禮拜堂：該禮拜堂位於佛羅倫斯聖十字教堂內，與佩魯齊禮拜堂一樣，它也是一個有錢有勢的佛羅倫斯銀行業家族所投資修建，這個家族的經營活動還不僅僅局限於佛羅倫斯。巴爾迪禮拜

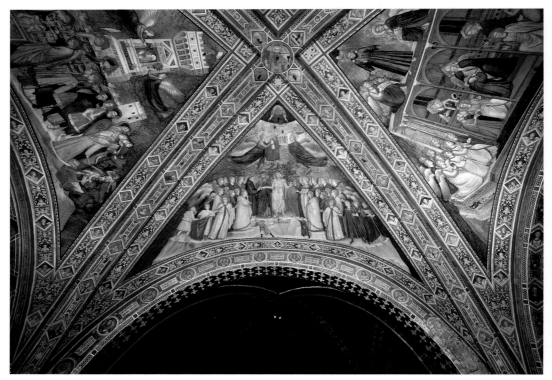

▲方濟寓意畫，
《貧窮的寓意》，
約1317-1318年，
阿西西，聖方濟下
教堂

堂的修建時間應介於1317年和1328年之間，因為1317年圖盧茲的盧多維克被封聖，這件事在禮拜堂裡被描繪出來，而1328年喬托肯定已經在那不勒斯了。

喬托在這些壁畫的創作中，除了展現出一貫與眾不同的雄偉宏大外，又回歸了他青年時期的簡樸風格。保羅‧弗蘭澤塞和米萊納‧馬尼亞諾曾就此評論道（《喬托》，2006年）：「巴爾迪家族是地位顯赫的銀行家，在佛羅倫斯聖十字教堂中擁有四座禮拜堂，其中最古老

的一個應該是由魯道夫‧巴爾迪訂購的，喬托在1317年之後，繪製了聖方濟的故事進行裝飾……。和佩魯齊禮拜堂一樣，十八世紀巴爾迪禮拜堂也被重新粉刷。當灰泥下的壁畫被發現以後，十九世紀人們對其脫落的空白處進行了填繪，直到1958年修復後，喬托的原作才能直接地辨認出來。

「在禮拜堂入口的拱門上方，繪著聖方濟接受聖五傷的場景，阿西西教堂內的壁畫組圖中也有類似題材，但禮拜堂這幅壁畫的立體感

更為統一。在禮拜堂兩側的牆壁上，聖方濟的生平分別繪製在牆面高處的半月形區域和下部的兩橫排，左邊的牆上是《放棄財產》、《在阿爾勒教會的顯聖》和《驗證聖五傷》，右邊的牆上是《批准教規》、《火的考驗》和《在奧古斯丁修士和主教前顯聖》。與佩魯齊禮拜堂不同，巴爾迪禮拜堂設計的觀看角度不是在入口處，而是在禮拜堂的中心。由於半月形區域位置較高，在這裡繪製的建築物都根據透視法相對放大了。至此，在喬托典型藝術風格的成熟階段中，呈現給人們更真實並且直接的空間描繪和簡約宏偉的概念。」

凱撒・紐蒂曾為之前提到的巴爾迪禮拜堂的修復工作做過評論（《喬托》，1959年），我們在此引述如下：「在巴爾迪禮拜堂裡，……我們在瀰漫四周又難以觸摸的和諧氛圍中，感受到喬托以恣意和令人讚嘆的方式表現出濃烈的情感，甚至揭露出他整個創作最深處且清晰的中心思想。作品的構圖達到了極致與純淨的和諧。有時只需要最簡單的透視法，甚至只是一條線，就可以將現實和無盡空間聯結起來。

「在禮拜堂最大的四幅壁畫中，空間從中心向四周拓展，伴隨著喬托廣闊和諧的空間、極度簡潔的建築元素以及最豐富自如的選題，就像在佩魯齊禮拜堂裡一樣，零星的人物散落在各自的界限之內。這些界限不再是分隔某一實際空間和周圍空白之間的屏障或是限制，而是我們視線內的空間和視線外繼續延伸，與兩者空間的劃分。喬托對空間自由度和開放性的掌控，較佩魯齊禮拜堂時更進一步。經過對佩魯齊禮拜堂繪製經驗的深刻檢視與思考，喬托在巴爾迪禮拜堂的作品已達到爐火純青的境界，展現了簡化到極致的純淨和本質。」

大師的最後作品

1328-1333年間，喬托居住於那不勒斯，為安茹的羅伯特國王工作，羅伯特是教廷遷址阿維尼翁後義大利權力最大的政治人物。在一個配合度高並且效率良好的畫室幫助下，喬托在王室出資修建的聖嘉勒教堂和王室所在地「新城堡」工作。由於喬托是整個工程的負責人，監督各項工作，尤其在工程末期，他是否在場已不是非常必要了（畫室運作良好，可以自行完成壁畫的最後潤色）。在這樣的情況下，有人推測喬托曾在1332-1333年期間短暫前往羅馬，受雅各・斯特凡內斯基之託，創作聖彼得教堂主祭壇的多聯畫屏。

雅各・斯特凡內斯基當時在羅馬代理移駕阿維尼翁的教宗的工作，是權傾一時的樞機主教。也有人推測喬托去了波隆那。對於前一

個假設，正如我們所看到的，不是所有的學者都認同這個說法，這些反對的學者認為，羅馬這幅多聯畫屏的創作時間至少應提前十年。更多的學者反而傾向於相信在上述的期間，喬托去了波隆那創作多聯畫屏，特別是考慮到在這段時間內，貝爾特蘭多·德爾波傑托樞機主教正在為教宗重返義大利展開相關的準備工作，或者更準確的說是重返波隆那，德爾波傑托樞機曾期待讓波隆那會成為教宗的最終居所。

從這個角度來看，喬托作為當時各大宮廷競相爭奪的最著名藝術家，被教皇派圭爾弗黨的領袖安茹的羅伯特「借用給」德爾波傑托樞機主教，當然並非不可能。近期，畫廊城堡中的幾幅壁畫，被斷定是這位佛羅倫斯大師作品，可以進一步證明喬托於1332-1333年之間造訪過波隆那。畫廊城堡正是德爾波傑托樞機主教所建，原本打算做為教宗的宅邸。

洪水「藉口」重返佛羅倫斯

在當時，想請喬托回到佛羅倫斯可不是一件容易的事。1333年爆發的洪水，佛羅倫斯市民終於找到一條充分的「藉口」，他們用城市建設工作緊迫為由，讓喬托重新回到佛羅倫斯。1334年4月12日，喬托被市政府任命為「大師和舵手」，不僅負責主教堂的建設，還掌管所有公共工程。喬托為聖母百花大教堂的前身——聖雷帕拉塔教堂設計了鐘樓。儘管這個鐘樓和最初的設計有所出入，現在仍以喬托的名字命名。喬托還設計了安置於鐘樓基座上的浮雕嵌板，主題是《聖經故事》和《人類的勞動成果》，由雕塑家安德列·皮薩諾負責完成。大師最後的一些作品，是佛羅倫斯里克伯里聖母瑪利亞教堂的《聖母子與天使》、巴傑羅宮武器大廳裡的壁畫《聖母登極》。

據吉貝爾蒂所述，喬托還為巴傑羅宮的執政官禮拜堂設計《天堂》一作，《天堂》的旁邊是《最終審判》，其中可以看到但丁的肖像。1335年，喬托最後一次旅行去的是米蘭，受僱於阿佐內·威斯孔蒂，但其畫作並未流傳下來。喬托為阿佐內·威斯孔蒂繪製了系列組圖《傑出人物》，重複了他在那不勒斯為安茹的羅伯特創作的主題。

多年以後，歷史學家喬瓦尼·維拉尼在《編年史》一書中回顧了喬托1337年1月8日去世後，被厚葬於聖雷帕拉塔主教堂；一個多世紀後，人們對喬托依然記憶猶新，一條公共法令規定要在主教堂內為喬托豎立一座墓碑，由貝內德托·達·馬亞諾雕刻石像，由當時最著名的詩人阿尼奧洛·波利齊亞諾撰寫墓誌銘：「是我讓死亡的畫作再度有了生命。」

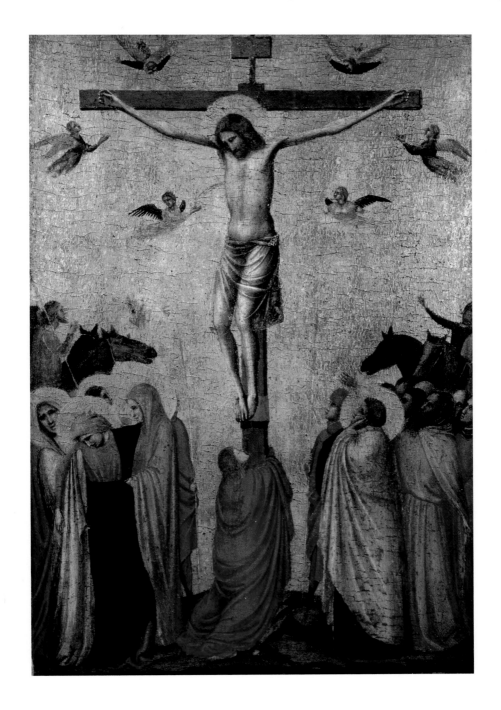

作　品｜Works

以撒對雅各的賜福
Benedizione di Isacco a Giacobbe

約 1291-1295 年

壁畫，300 × 300公分
阿西西，聖方濟教堂

　　這幅壁畫被認為是傳說中的「以撒大師」的作品，但是評論界對於年輕時代的喬托是否就是「以撒大師」，並無定論。特別是布魯諾‧札納爾迪（2002年）認為，從技法和風格特徵來看，壁畫應該是出自羅馬畫家彼得‧卡瓦利尼之手。但是無論如何，以聖經故事為主題著手的阿西西開創了一種新的繪畫風格。壁畫位於教堂第三個柱跨的中層部分，雅各是畫中的主角。畫中的他正在戴上一雙羊皮手套，與他身邊的母親瑞貝卡一起騙取父親以撒的賜福。事實上，以撒以為他將要賜福的人是毛髮濃密的以掃。

　　畫中的場景發生在以撒的家裡，雅各雙目失明的老父躺在床上，一名侍女正幫忙他起身。在喬托筆下，這間房子看起來像是一個盒子的內部，而缺少了對向觀者的一個面，使得人們可以對裡面的情景一窺究竟。屋內的空間規劃經過嚴謹地安排，畫中的人物居於其中，並不令人覺得失真，而且觀眾也可對內部的前後景一目了然。

　　以現在看來，與文藝復興時期的繪畫相比較，這幅畫已經有一些透視效果的跡象。從房間較短的一側，也就是有門的一側，可以看出喬托按透視法縮短較遠的物件而呈現的效果。此外，以撒斜躺著的床較短的一側，也表現出這一點。壁畫已經有所損壞，中央部分有比較明顯的顏料脫落現象。

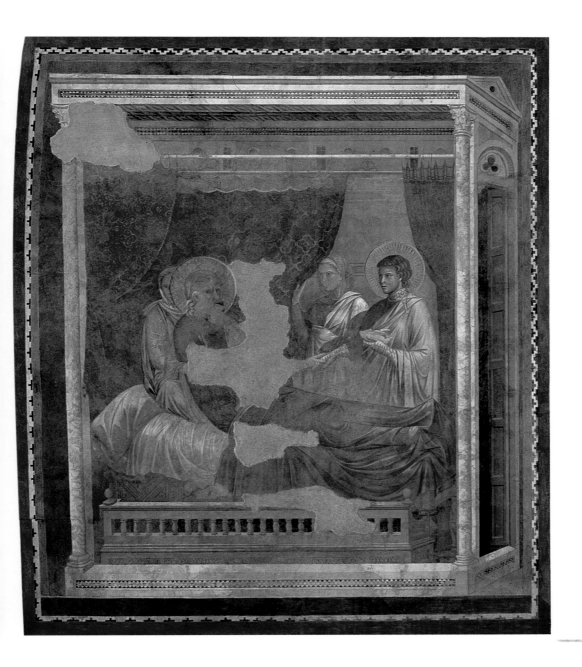

普通人的敬意
L'omaggio di un semplice

約 1295-1297 年

壁畫，270×230公分
阿西西，聖方濟教堂

　　這幅壁畫位於從祭壇數起第一個柱跨的下層，描繪的是聖方濟生平故事的起始部分。因此，看畫的順序應該是從教堂的內殿而不是從入口開始。但是這一場景應該是最後完成的，甚至有可能在動工時，都沒有被考慮進去。我們可以看到，雖然空間布局都是安置在托座結構上，但是這幅壁畫托座結構的縮放比例與同一柱跨上其他壁畫並不相同。壁畫中展示的景象與聖文德講述的聖方濟生平故事有關：一名身分卑微的平凡男子，為顯示自己對畫中聖光籠罩下的方濟的敬重，將自己的斗篷鋪到地上，讓他走過。

　　就像喬托其他所有的作品一樣，畫中身分卑微的人並非窮人的形象，而是像《方濟大傳》裡所描述的那樣，是一名騎士。有些評論家認為，此舉可能是為了配合該壁畫的目的。阿西西的聖方濟教堂並非一座典型的方濟會教會建築，聖方濟會也應該會不屑其奢華的裝飾風格，事實上，這應是羅馬教皇的官方教堂。

　　就像我們可以看到的，這幅壁畫的觀畫順序應該是從祭壇開始。畫中場景發生的地點也值得一提。在我們眼前展現的是喬托時代阿西西主廣場的原貌，而在那之後，才於1305年在廣場建起一座高塔（這也證明了壁畫是在1305年以前就創作完成）。這幅壁畫中的城市景觀，也是首次出現在義大利藝術當中。

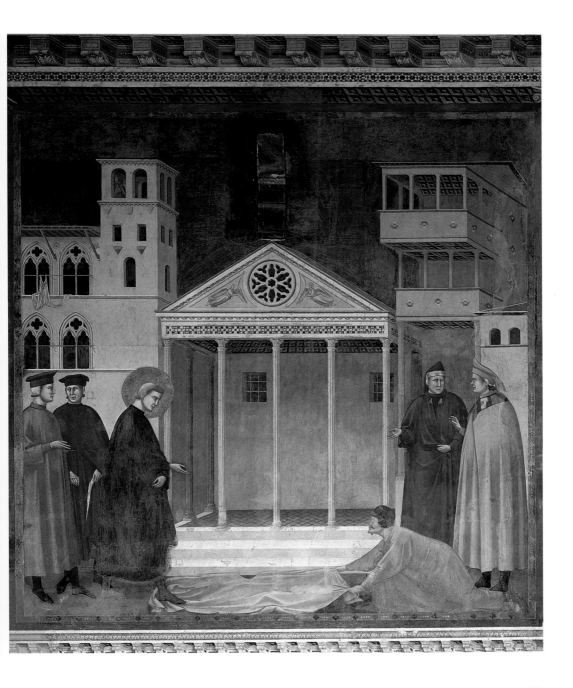

贈送斗篷
Il dono del mantello

約 1295-1297 年

壁畫，270×230公分
阿西西，聖方濟教堂

　　畫中兩座山峰交會的地方，正好是聖光籠罩下的方濟頭部：他剛下馬站定，將自己的斗篷送給一位貧民。但是就像在上一幅畫中的解釋，這並不是一位「真正的」貧民，而是一位落入困境、衣衫襤褸的騎士。聖方濟成為了另一位聖瑪爾定，但是與這位來自都爾的聖人只將自己的一半衣物分給別人不同，聖方濟把整個斗篷都送給了這位「貧民」。

　　這場景本來應該是整個群組壁畫中的起始部分，其創作時間早於《普通人的敬意》；「贈送斗篷」這一主題也取代了「與瘋瘋病人的相遇」──代表聖方濟生平的另一件重要的轉折事件，後者在這一組壁畫裡都沒有出現。畫中的場景又一次被安排在真實的地點──阿西西城腳下的鄉間。背景中的景色，正是從羅馬方向來的遊客視角下看到的阿西西，左側的山嶺上可以明顯看到聖嘉勒城門和聖魯菲諾教堂的後殿。

　　喬托著力刻畫了聖方濟看著「貧民」的眼神，同時也非常逼真描繪出衣物的皺褶效果。此外，畫家對於一些日常生活和自然主義細節的注重也值得稱許，例如馬兒悠閒吃著草的狀態。對自然的真實重現和整幅壁畫的恬靜風格，在進入教堂的人都看過的背景中，安排較少的人物，這些都可以讓觀者能夠平靜地想像到這裡的人們，都在讚頌著聖方濟的生平事蹟。

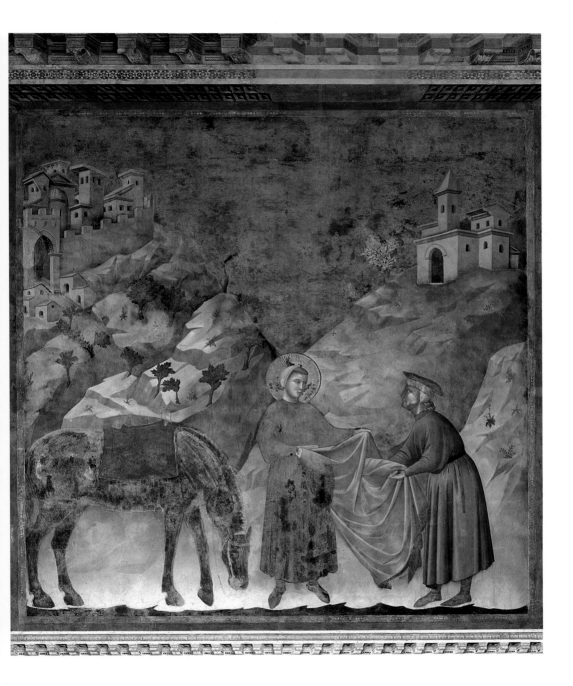

贈送斗篷
Il dono del mantello

左圖，
背景局部
右圖，
聖方濟面部

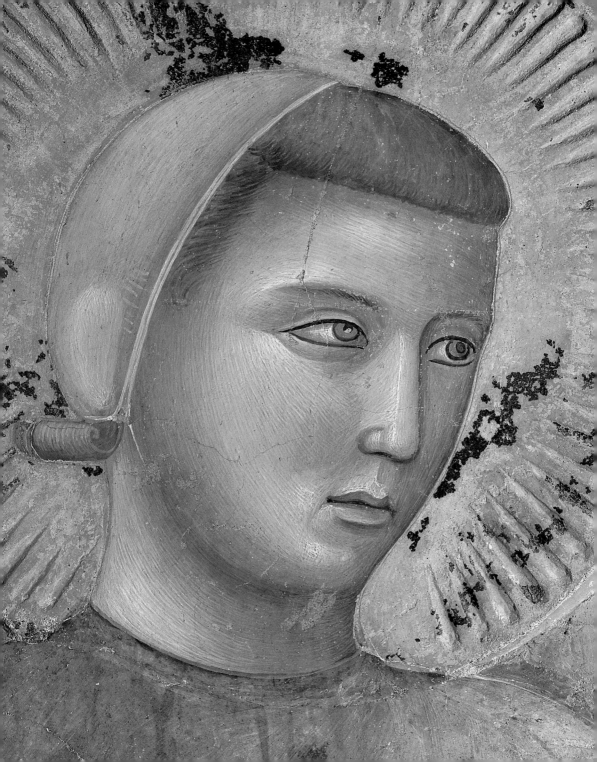

聖達彌盎十架苦像的告誡
Il monito del Crocifisso di San Damiano

約 1295-1297 年

壁畫，270×230公分
阿西西，聖方濟教堂

　　《聖達彌盎十架苦像的告誡》位於第三個柱跨北面的牆上，是這組壁畫當中的第一部分。壁畫上已經出現了一些坑洞，很多地方的顏色也已隨著時間的流逝而剝落。專家在修復壁畫過程中研究發現，這一部分可能是最早完成的，講述的是方濟皈依時的情景。

　　聖文德在他的作品中如此描述：「有一天，方濟在往鄉間修行的路上，經過破舊不堪、搖搖欲墜的聖達彌盎教堂。突然間，方濟受到上帝的啟示並走進教堂裡面禱告。他蜷伏在十架苦像前虔誠地祈禱，內心感受到巨大的慰藉。當他看著耶穌像熱淚盈眶時，他的耳邊連續三次響起這樣的聲音：『方濟，你看，我的房子幾乎要垮了，你幫我把它修起來！』聽到這神聖的聲音，獨自一人在教堂裡的方濟全身顫抖起來，他的內心深處感受到神諭的力量，於是整個人都沉浸在其中。」

　　實際上，搖搖欲墜的並不僅僅是聖達彌盎教堂，當時整個教會也處於風雨飄搖之際，方濟感到自己受到上帝的召喚而進行革新。值得一提的是，儘管喬托在這座教堂內創作的這幅耶穌受難像破損嚴重，但是與本書中列舉的其他幾幅相同主題的木板畫相比，仍有著鮮明的特點。

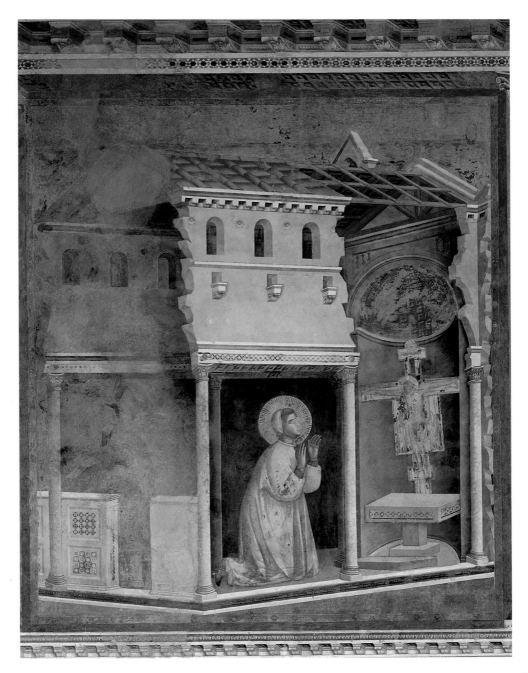

放棄財產
La rinuncia agli averi

約 1295-1297 年

壁畫，270×230公分
阿西西，聖方濟教堂

　　畫面中間的空白處，祈禱中的聖方濟雙手合掌，上帝的賜福之手則從天空中伸向方濟的雙手。在上帝的啟示下，方濟將身上的衣物解下交給聖父。這一處空白的存在十分得宜，它恰到好處地將壁畫中的人物分為兩個部分：一邊是方濟，他第一次面向左邊，就像文獻中記載的，以此凸顯出他的皈依。方濟的身邊則是阿西西的主教和一些剃度過的神職人員，他們一起將聖人裸露的身體遮蓋起來。空白的另一邊則是方濟的父親彼得·迪·伯納多尼，他身著象徵富貴的黃色衣物（方濟贈送給貧民的斗篷也是黃色），一旁被眾人追隨，看似執政官模樣的人抓著他，似乎正在阻止他做什麼事情。

　　畫中人頭鑽動，人物形象眾多，人群的最前面有兩個小孩，捲起的衣物中像是藏有什麼東西。這可能是一種暗示，因為有些孩子認為方濟是個精神有問題的人，常在他身後向他投擲石塊，以及旁邊有一位好像正在怒斥自己孩子的父親，這些細節在聖文德的《方濟大傳》中並沒有記載，但是在其他的一些文獻中可以找到佐證。

　　畫面的背景是阿西西的房舍，錯落有致地形成兩大板塊，與《贈送斗篷》中的處理方式，如出一轍。根據布魯諾·札納爾迪（2002年）的研究，這幅壁畫應該是在短短兩天時間內創作完成。

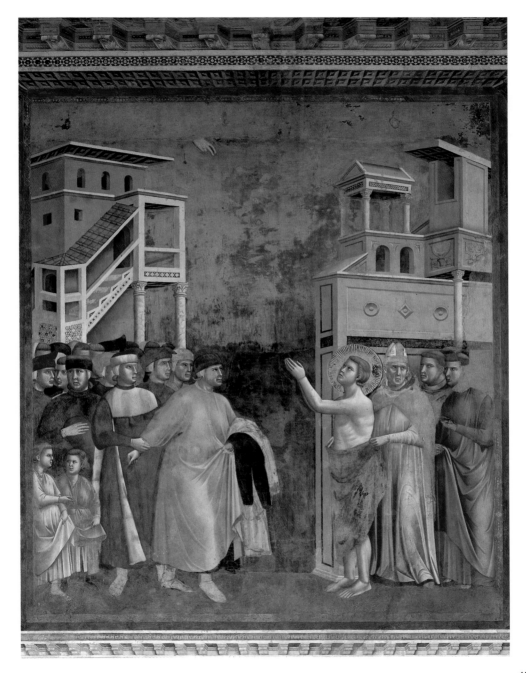

阿雷佐驅魔
La cacciata dei diavoli da Arezzo

約 1295-1297 年

壁畫，270×230公分
阿西西，聖方濟教堂

　　這是教堂北側第四個柱跨上層壁畫的第一部分，栩栩如生地還原了聖文德在《方濟大傳》中講述的一個故事：「有一次，方濟來到阿雷佐⋯⋯。在一個小鎮上入住後，他發現有惡魔在這裡橫行肆虐⋯⋯。為了趕走這些破壞安寧的惡魔，方濟將像鴿子般溫順的修士希爾維斯特羅，召喚到自己面前並對他說：『你去吧！到城門口去！以上帝的名義，命令那些惡魔馬上離開。』」

　　這一場景首次在繪畫作品中出現。傳說中並沒有指明方濟在這一場景中有何舉動，喬托選擇的是展現他正在祈禱的形象。畫中的兩位修士身處阿雷佐的城牆和教區教堂（也可能是該城市的老主教堂，1561年損毀）之間。城牆內建築林立，城門在惡魔被趕走後重新開啟，象徵著和諧與安寧重歸於此，就像農民可以趕著驢子悠閒地下田勞動。

　　值得注意的是，喬托筆下毛髮叢生、形似蝙蝠的惡魔形象，與契馬布埃在教堂的十字形耳堂內的畫作內容，如出一轍。畫中希爾維斯特羅不容反抗的姿態，似乎也象徵著教會的權威，他右手的輪廓幾乎完全占據了教堂和城市之間的空白，這也使得這兩者在他偉岸的身形映襯下，更顯得相形見絀。

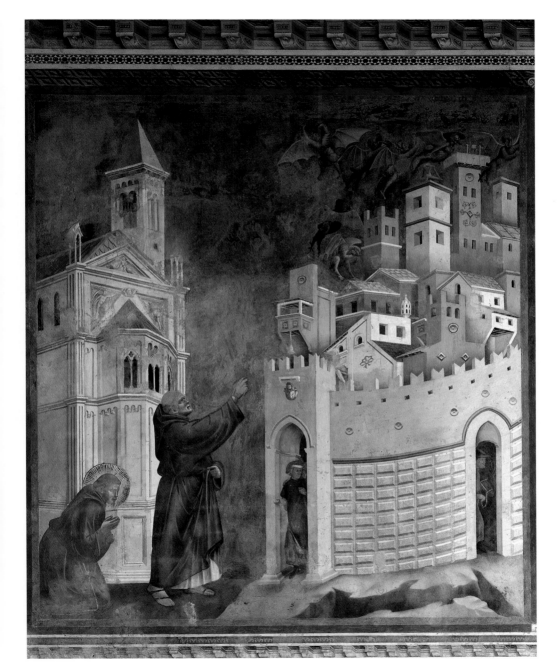

阿雷佐驅魔
La cacciata dei diavoli da Arezzo

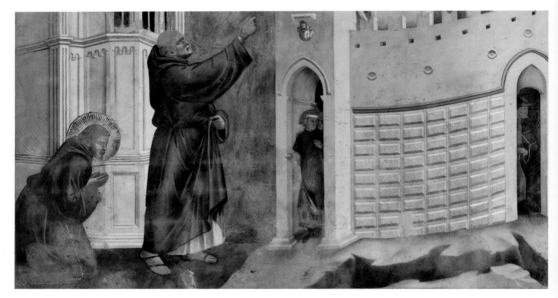

左圖，
方濟和希爾維斯特
羅修士
右圖，
城牆圍繞的阿雷佐

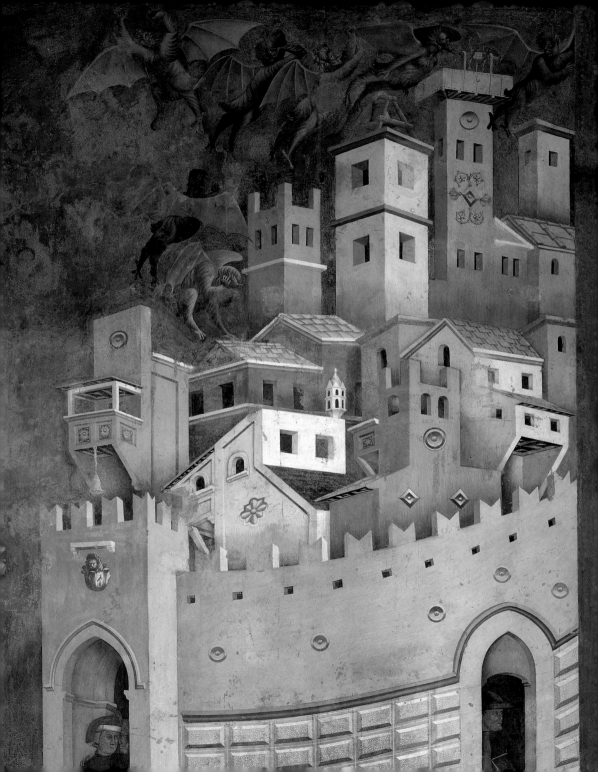

格雷吉奧的聖誕馬槽
Il presepe di Greggio

約 1295-1297 年

壁畫，270×230公分
阿西西，聖方濟上教堂

這幅壁畫位於教堂正面牆內壁，占據了正門大門拱的一大部分：在壁畫的上半部分，可以看到《聖師十字拱》橫拱部分懸空柱的起始點。畫中描繪的是聖方濟在1223年耶誕節裝飾聖誕馬槽的故事，托馬索・達・切拉諾和聖文德都先後對此有過記載，只不過在他們的筆下，這個故事是發生在室外。但是喬托決定讓這一故事，發生在一座教堂內的內殿區域：幾乎所有評論家都認為，在聖像壁上方畫上一個背向觀者的十字架，顯示出畫家非凡的藝術構思。

如同一些評論家的評論，喬托安排這個故事發生在一個城市場景而非自然環境裡，使得這一齣聖劇看上去就像是一場禮拜儀式。我們可以在畫中看到唱詩班修士，他們的嘴極具現實主義地似乎正在一開一闔。聖方濟在這一組壁畫中首次，也是唯一一次身著輔祭的服裝，他正在放下一個身著紅色衣物的小嬰兒，這也預示著「耶穌受難」，小嬰兒旁邊畫得比較小的是一頭牛和一頭驢。

聖體盤的繪製，也顯示出一種現實主義風格，令人想起阿諾爾福・迪・坎比奧的一些作品。當聖人背後的一群男子正在關注著整個儀式，一群婦女正從中殿走進教堂內殿。男子當中的第一人，應該可以確認是格雷吉奧的約翰，因為正如這幅畫的名字，他通常會在畫中出現。

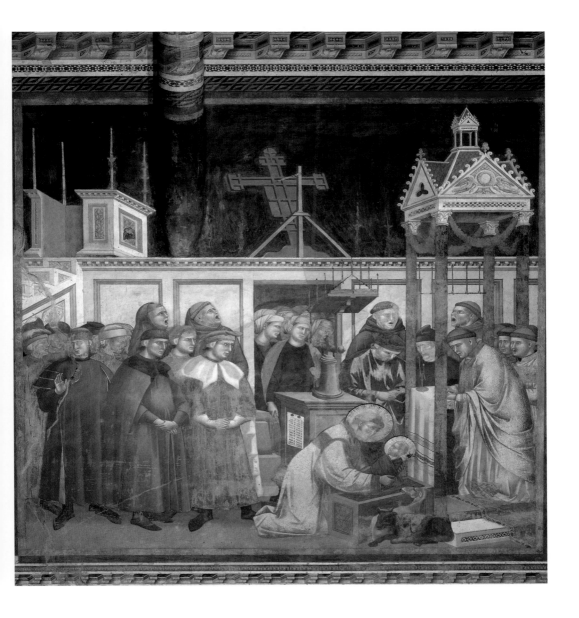

格雷吉奧的聖誕馬槽
Il presepe di Greggio

左圖，
《格雷吉奧的聖誕馬
槽》中驢子的局部
右圖，
修士們臉部表情局部

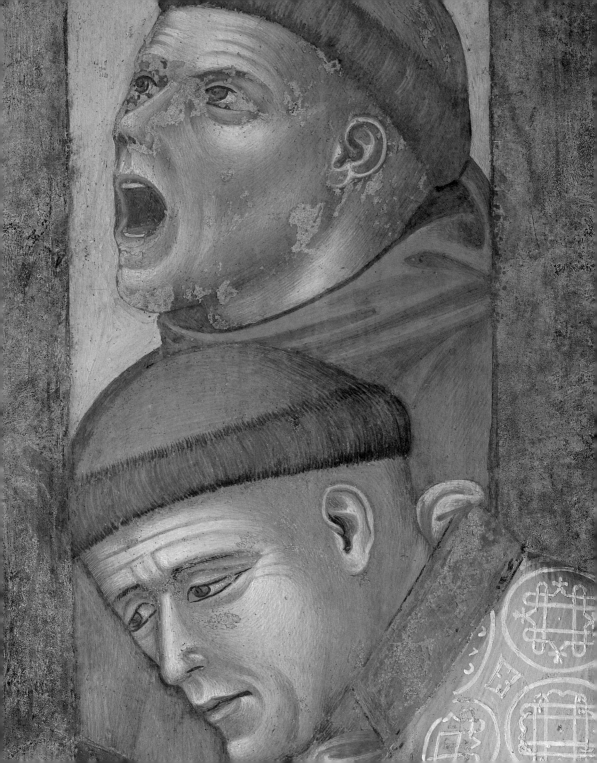

泉水的奇蹟
Il miracolo della fonte

約 1295-1297 年

壁畫， 270×230公分
阿西西，聖方濟教堂

　　這幅色調昏暗的壁畫，以荒蕪的山嶺為背景，描繪的是聖方濟一生的神蹟之一：勞累的聖人騎在一位窮人的驢背上，前往隱居之處修行。在途中，驢主人感覺口渴難耐，方濟於是從驢背上下來進行禱告，隨後清泉從山間噴湧而出。就像在這一系列的傳說中所講述的那樣，畫中方濟身邊也有同行的教會兄弟，他們一起見證了這個奇蹟時刻。這幅壁畫的細節之處充滿現實主義風格，這一點從窮人的鞋子和驢嘴的刻畫上可見一斑，此外畫中人物的表情也栩栩如生。

　　壁畫位於教堂正面牆的內壁，因此與中殿兩側牆壁上的壁畫相比沒有那麼寬，但是同樣畫在螺旋形柱子組成的四方框內。該壁畫與《向鳥兒佈道》相對稱，兩幅畫都位於上層的《耶穌升天和聖靈降臨》一畫下方，無論從視覺還是內容上，都正好與其形成呼應。值得一提的是，方濟在這幅畫裡不僅成為破石取水的新摩西，同時也成為一名新福音傳播者，灑布聖水。

　　有評論家認為，畫中貧民的動作與阿諾爾福・迪・坎比奧創作的佩魯賈小噴泉中乾渴的人有類似之處。此外，畫面深處，喬托以布滿岩石的山上稀疏點綴著的幾棵樹作為背景，這樣的處理也廣受讚譽。

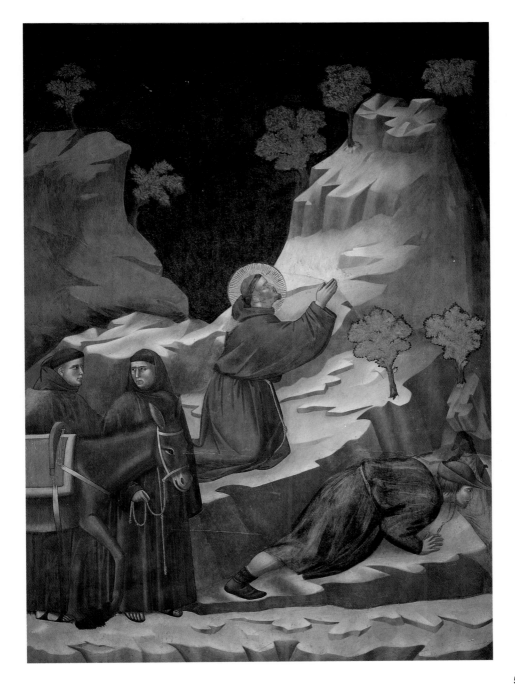

向鳥兒佈道
La predica agli uccelli

約 1295-1297 年

壁畫，270×230公分
阿西西，聖方濟教堂

《向鳥兒佈道》中方濟的形象回歸了一貫的傳統，在喬托之前的一些畫家也曾經以這種方式來描繪方濟，但他還是在描繪方濟的動作形態和身旁修士的驚異表情上，表現出一些新意。

聖文德如此寫道：「方濟來到貝瓦尼亞的一個地方，在那裡看到了一大群不同種類的小鳥。他快步走到鳥群中間向牠們致意，好像這些鳥兒象徵著某些真理。他溫柔慈愛地告誡鳥兒：『鳥兒，我的兄弟，你們應該感謝上帝，因為祂賦予你們羽毛遮蓋身體，賜給你們翅膀在天空中翱翔，祂更為你們創造了純淨的空氣，使你們能夠無憂無慮、甘之如飴。』當方濟講述這些時，鳥兒做出『神奇的』姿勢來回應他：牠們脖子伸得很長，展開爪子並張著嘴，眼睛直直地注視著方濟。方濟深情地走到鳥兒中間，身上的長袍不時觸碰到鳥兒的身體，但所有的鳥兒都待在那裡一動也不動，直到方濟在牠們身上畫過十字，並且示意牠們可以離開，鳥兒才帶著上帝聖徒的祝福一起飛走。與此同時，方濟的同伴一直在路邊等候著，並滿懷敬意地凝視著發生的一切。」

畫中鳥兒身上的顏料有所脫落，這是因為創作這幅畫時是採用乾壁畫的方式，而不是以溼壁畫的方式畫在灰泥層上。

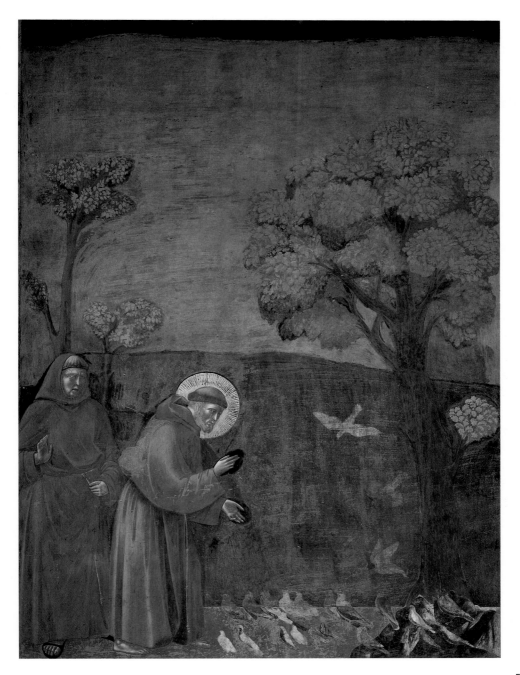

在洪諾留三世面前的講道
La predica dinanzi a Onorio III

約 1295-1297 年

壁畫，270×230公分
阿西西，聖方濟教堂

　　畫中的場景發生在一個喧鬧的十字拱大廳內，與先前的作畫慣例一樣，大廳的一側是開放式的，以便於觀者觀看內部的情況。畫中的洪諾留三世有著與蔔尼法斯八世相似的臉型，專心一志地聆聽畫面最左側的方濟講道。但是實際上，就像聖文德在《方濟大傳》中記載的那樣，方濟當時是在坦承自己忘記了準備好的講道內容並向上帝求助，而上帝也傳授給他一段妙語箴言。

　　「因為要在教宗和紅衣主教面前講道，方濟……特意準備了一份底稿。但是當他來到這群人中準備開口時，卻一個字也記不起來。他惶惶不安地坦承一切並向上帝請求得到他的恩惠，瞬間他的嘴邊就蹦出了一大段極富說服力的話語，讓他身邊那些顯貴人士心中充滿負疚。」畫家對其他在場的紅衣主教們表情的刻畫，也是頗具新意。

　　這不是方濟的形象，第一次在藝術作品裡出現在一位教宗面前（英諾森三世之前已經批准方濟會的會規），這也不是一座教宗所屬建築的內部首次在畫作中得到展現，但卻是一個帶有明顯哥德風格的室內場景的繪畫。

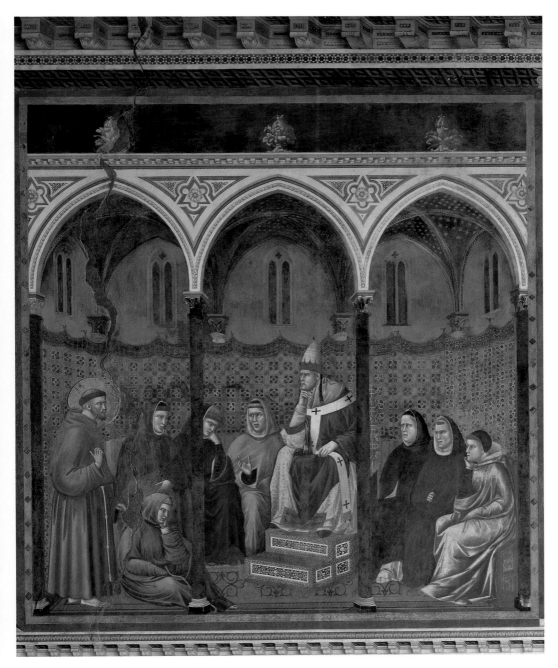

聖方濟的聖五傷
Le stigmate di san Francesco

約 1295-1297 年

壁畫，270×230公分
阿西西，聖方濟教堂

　　這幅壁畫描繪的是方濟一生中最著名、也是最重要的一個
時刻，同時也是喬托多次創作過的一個主題，這一點我們從
保存在羅浮宮的一幅相同主題的木板畫中可以找到佐證。這
幅壁畫與柱跨上層描繪耶穌遺體傷痕的《哀悼基督》形成呼
應，同時也與《耶穌受難》和下層的《方濟之死》做了巧妙
的聯繫。

　　此外，因為方濟接受聖痕獲得教廷承認為宗教事實的時間
（1266年），與作畫時間相隔不久，喬托如此安排這幾個場
景的順序，也可以說是別具匠心。他需要盡最大可能地突出
這一聖蹟，不只一次地透過這種圖案和內容上的表現手法，
幫助其深入人心。

　　喬托創新畫面的構圖，為後世奠定一個範例。畫中的故事
以維爾納山為背景，粗獷荒蕪與《基督的故事：被捕》中的
橄欖山毫無二致。方濟右邊可以看到修士萊昂正在閱讀一本
精美的福音書。畫面的中間是聖方濟，天空中與受難時的耶
穌相貌一致的六翼天神，正用幾道光束射向他的雙手。畫面
中的兩座小教堂上也立著十字架：我們可以想像在臨近光榮
十字聖架節的前幾天，方濟接受聖五傷的盛景。

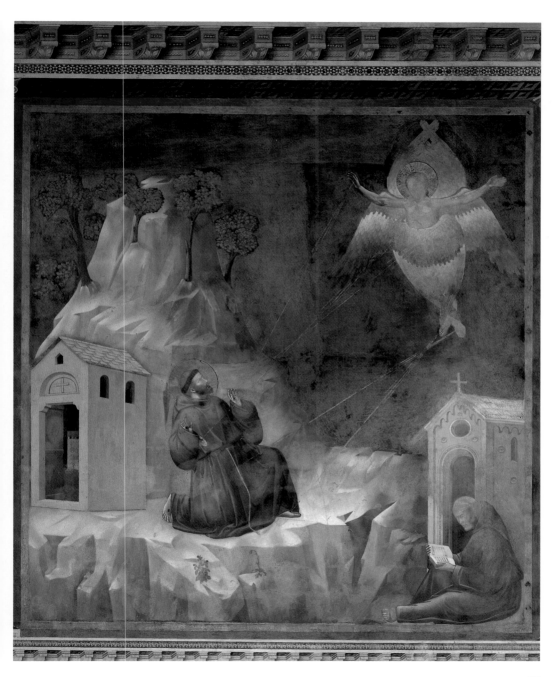

嘉勒會修女們的哭泣
Il pianto delle clarisse

約 1295-1297 年

壁畫，270×230公分
阿西西，聖方濟教堂

這幅壁畫與前一幅《驗證聖五傷》，在內容上是有連續性的，描繪的是聖方濟的送葬隊伍行進時的一個特殊時刻。在聖女嘉勒和她的修女姊妹們居住的聖達彌盎教堂前，送葬隊伍停下腳步，讓聖人的遺體短暫停留。

聖文德在書中寫道：「尊貴的聖女嘉勒和她的修女姊妹們隱居在聖達彌盎教堂，送葬隊伍經過這裡時暫時停下來，讓這些貞潔的修女們能夠有機會親吻方濟聖痕眷顧過的身體。」在教堂精緻華麗的門面前，聖女嘉勒向聖方濟做最後的道別。這是聖女嘉勒唯一一次在這組壁畫裡出現。喬托這樣的安排是為了再一次凸顯聖痕，例如聖女親吻方濟的手和輕撫他側邊的手兩個動作，都是出於這一動機。

如果說畫中貞潔的修女們所處的位置和她們的動作，會讓人聯想起《哀悼基督》，那麼從畫面上來看，場景左側葬禮隊伍中的眾人和趴在樹上的男人（這名人物的作用，是在內容上填補空白和平衡畫作構圖上右側教堂占據的空間），則會讓我們想起斯克羅維尼禮拜堂的《基督進入耶路撒冷》。

我們可以回想一下，在之前的一系列場景中已經出現過的聖達彌盎教堂，其奢華風格似乎是想暗示聖方濟為教會帶來的革新之風。

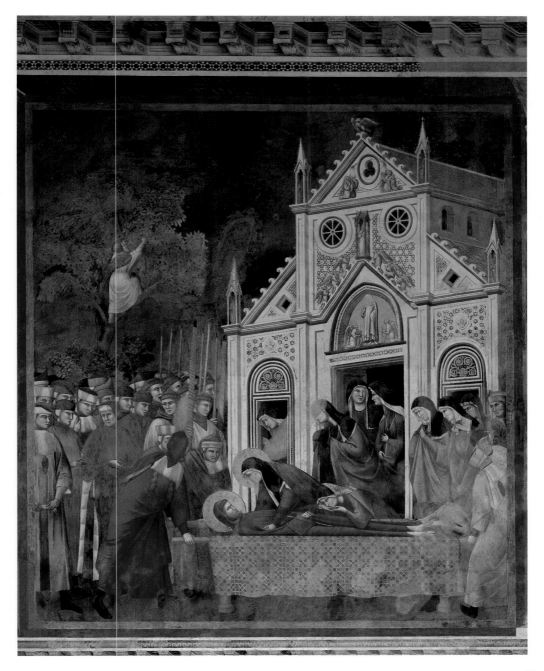

山坡聖喬治教堂的聖母像
Madonna di San Giorgio alla Costa

約 1295-1300 年

木板膠畫，180×90公分
佛羅倫斯，鄰橋聖斯德望主教區博物館

　　僅僅在幾十年前，《寶座上的聖母子與兩天使》才被鑑定為是喬托的作品。這幅木板畫是為山坡聖喬治教堂所繪製，它很有可能就是羅倫佐·吉貝爾蒂在《述評》中提到的同名作品。十八世紀時，為了配合一個巴洛克式祭壇的尺寸，這幅木板畫被削去了一部分，或許出於這個原因，畫中聖母所坐的柯斯馬蒂風格的聖壇，我們今天並不能一窺它的全貌。

　　儘管如此，無論聖母還是耶穌，都有著清晰的輪廓，柔和的臉部表情，而現實主義風格的明暗效果，也將人物立體效果與質量感恰到好處地表現出來。這幅畫帶有彼得·卡瓦利尼的風格，其創作應該與十三世紀末時喬托的羅馬之旅有關。但是也有評論家強調指出，該畫也有可能受到了阿諾爾福·迪·坎比奧為佛羅倫斯主教堂創作的《聖母像》所影響。

　　無論如何，這應該是喬托年輕時期的一幅作品，有些歷史學家把它與《以撒的故事》的一些細節聯結在一起，特別是與《聖師十字拱》的畫面效果風格相仿，而後者更有可能被認定為是喬托的作品。

　　此外，這幅木板畫中聖母逼真自然，喬托使用流暢的筆法描繪聖母身著的藍色長袍，一改其他聖事主題繪畫作品中，人物正襟危坐的形象，革新了這一類主題中人物的刻畫方式。喬托讓他筆下的神充滿人性，賦予他們自然而真實的形象，卻並未減損神聖與威嚴。

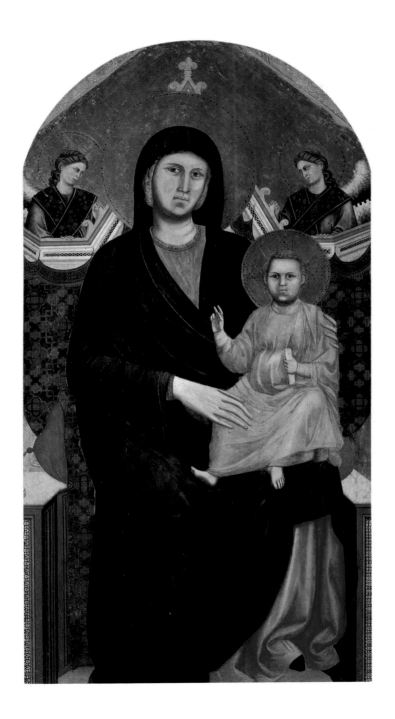

十架苦像
Crocifisso

約 1295-1300 年

木板膠畫，578×406公分
佛羅倫斯，新聖母瑪利亞教堂

　　1312年，里庫喬·德爾·布喬親筆寫下自己的遺書，其中一條是要求後人在佛羅倫斯新聖母瑪利亞教堂喬托所作的《十架苦像》前點上一盞長明燈，羅倫佐·吉貝爾蒂的著作和其他一些古代文獻因此指出，這幅木板畫正是喬托的作品。這件作品與《驗證聖五傷》中的十架苦像非常相似，而一位不太知名的畫家德奧達托·奧爾蘭迪在1301年時，也曾複製過這幅畫中的場景。因此，基本上可以確認這是喬托十三世紀末時創作的早期作品之一。

　　喬托不只一次地表現出作為傳統繪畫手法革新者的一面：耶穌的身體，呈現出一種前所未有的現實主義風格。因為負重使其身體呈弓形，並向右扭曲，顯得非常真實自然。就像我們已經在山坡聖喬治教堂的聖母像中看到的，透過這種細微卻意義非凡的革新，喬托創造了一種新的，並被同時代的人們接受的視覺感受，這種視覺效果很快就受到廣泛的讚譽並被許多畫家仿效，而這也證明了這位佛羅倫斯繪畫大師天才般的創新思維。

　　相較之下，耶穌手臂左右兩端聖母瑪利亞和聖約翰的形象和腳下受難地的小幅畫作，都顯得更為傳統。值得注意的是，耶穌的兩隻腳，被一根釘子釘在一起。

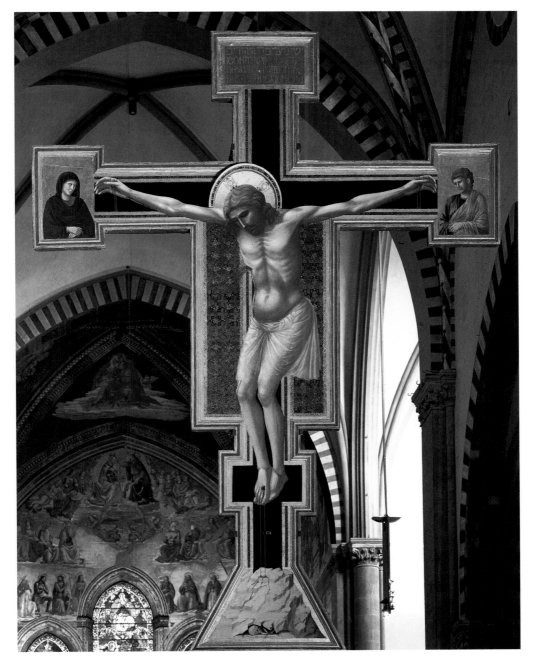

聖方濟的聖五傷
Stigmate di san Francesco

約 1300 年

木板膠畫，314×162公分
巴黎，羅浮宮

這幅木板畫上的署名是「佛羅倫斯喬托作品」，目前保存在巴黎羅浮宮，是拿破崙時期的戰利品之一。該畫最初屬於比薩聖方濟教堂，這也充分驗證了許多文獻的記載：聖方濟創辦的「小兄弟會」向喬托訂做了大量以方濟為主題的畫作。這幅畫展現的是方濟接受聖痕的場景，這個主題曾多次出現在阿西西的畫作中。

畫面下方是一座祭台，上面描繪的是聖方濟一生的三個重要片段，分別是《英諾森三世的夢境》、《批准聖方濟會會規》和《向鳥兒佈道》，這也是三個在阿西西教堂的壁畫裡出現過的場景。

畫作的高水準和空間安排，使得許多專家學者認為，這幅木板畫完全由喬托創作的作品，但是也有一些持不同意見的評論家認為，畫中接受聖痕的聖方濟表情僵硬、侷促不安，這有可能是因為這幅畫，實際上是由喬托畫室的多人共同合作完成。

換句話說，喬托在畫上留下簽名可能正是想強調這幅畫出自喬托工作室，因為他很清楚，如果一幅作品不是由他獨立完成，就必須向訂購人確保作品的真實性。就像我們在序言中所提到的那樣，一般說來，喬托在作品上署名，都是出於這種考量。

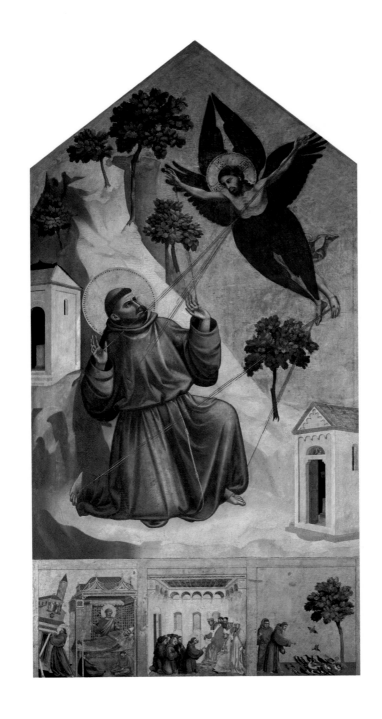

十架苦像
Crocifisso

約 1301-1307 年或 1317 年

—— 木板膠畫，430×303公分
里米尼，馬拉泰斯塔家族紀念堂

釘在十字架上的耶穌，是喬托多次嘗試的一個主題。我們已經看到他是如何革新這一類主題的表現方法，例如在佛羅倫斯新聖母瑪利亞教堂的《十架苦像》中改變耶穌的位置，而在這幅位於里米尼的木板畫中，喬托也延續了這種革新，耶穌的身體顯得更為修長和優雅。

就像羅伯特·薩爾瓦尼在書中寫道：「喬托完全擺脫了契瑪布埃的影響，這件作品的表現張力極強，但是那種基於表現主義的壓迫感卻減弱了。與新聖母瑪利亞教堂的那件作品不同，這件作品與契瑪布埃不再有辯證或對立的關係。」

畫中不再有粗糙的大色塊，細微的明暗效果處理和精細的立體造型，使整個畫面呈現出一種極為平衡的漸層變化，看上去顯得更為柔和。畫面每一處巧妙的連接，都處理得極為平順自然。具體的形象到細節的特徵，我們可以看到，耶穌的雙腳輕觸在一起，膝蓋和腿也處於分開狀態，而在佛羅倫斯的《十字架》中，耶穌雙腳明顯重疊在一起。

因為兩側的保護板已經缺失，這幅畫破損得非常嚴重，但是這並不影響這幅畫作極高的藝術價值，1935年在里米尼舉行的一次展覽中贏得了公眾和評論界的高度關注。由於評論界對喬托在里米尼停留的時間存在不同意見，以致使得這幅木板畫的具體創作年代並不可考，但應該是在喬托前往帕多瓦的之前或之後。

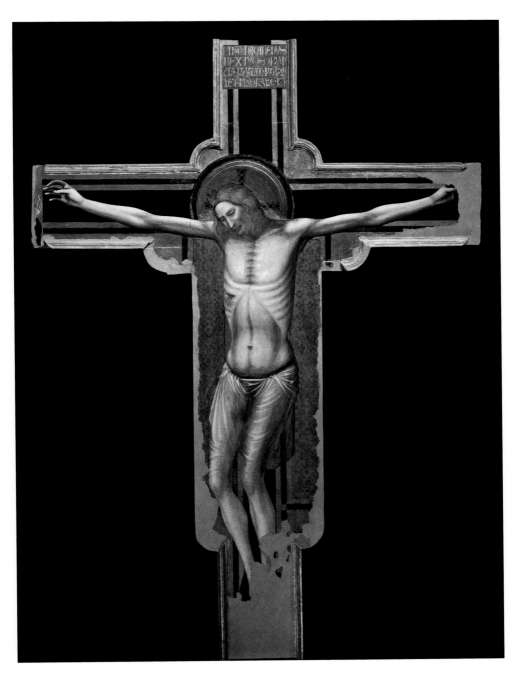

巴迪亞多聯畫屏
Polittico di Badia

約 1302-1303 年

木板膠畫，91×340公分
佛羅倫斯，聖十字教堂作品博物館

　　這幅多聯畫屏一共分為五屏，正中間的一屏，畫的是懷抱耶穌的聖母像；兩側的四屏，從左至右分別是：聖尼古拉、聖福音約翰、聖彼得和聖本篤。該作品原是喬托為佛羅倫斯巴迪亞教堂的主祭壇所作。從1815年至今，一直保存在聖十字教堂作品博物館。畫屏的邊框均為原件，並也是喬托的創新設計。這些邊框讓每一幅畫屏都像是一扇小窗戶，聖人們和聖母從窗戶裡亮相，看上去兩者完美地融為一體。

　　畫屏中的人物莊重大器，也預示著喬托隨後在斯克羅維

尼禮拜堂內創作時進行類似的空間布局研究。這幅多聯畫屏
的創作時間說法不一，這是因為畫屏中懷抱幼年耶穌的聖母
形象與阿西西教堂正面牆內壁上的相同主題壁畫，有很多相
似之處。當然，也有跡象顯示，這一作品是喬托在帕多瓦之
行過後創作，因為巴迪亞教堂的主祭壇，是在1310年才被祝
聖。

　　畫屏中少有其他裝飾用的元素（每位聖者僅有代表身分的
象徵物件），以藉此避免分散觀者對於這些帶著莊嚴凝視的
眼神，並猶如雕塑般地巨大人物肖像的注意力。喬托精心的
在每個畫屏中，尋找出適合的色調和協調的配色，以襯托畫
中人物，使得這多聯畫屏更臻極致的優雅。

斯克羅維尼禮拜堂全貌

Cappella degli Scrovegni, veduta generale

約 1303-1305 年

壁畫
帕多瓦

「對於由多個場景組成的一組壁畫來說,消失點並不只
一個。要完整地觀賞這一組壁畫,必須選擇一條不怕費工夫
的路線,在教堂的中殿裡走上一個半來回。對於喬托筆下這
些色彩豔麗的寓意畫,在教堂裡觀畫的人們會留下深刻的印
象,他們的心靈在畫面主題善與惡的變化中,經受著洗禮與
衝擊。這一組壁畫的最後一幅是位於教堂入口處牆上的《最
終審判》。

以基督為主體的這幅畫中,升入天堂者的自在美好與在地
獄火海裡掙扎者的痛不欲生,都在畫家筆下栩栩如生的呈現
出來。從此處抬眼望去,目光即落在拱頂所繪的天空裡,可
以看到基督、聖母和先知們的上半身,被十個圓圈環繞,他
們正在宣告人類的救贖。拯救的故事、對基督徒的期待,都
與耶穌降世融為一體。

整座教堂內共有38幅壁畫,展示一系列的場景,這些壁畫
分別繪製在教堂側牆上方的三塊區域,和連接中殿與內殿凱
旋門的柱子上。其中,右側牆上16幅,左側牆(沒有窗戶)
上18幅,凱旋門上四幅。壁畫按照直線順序排列,繪製的內
容按年代順序,從基督的祖先開始一直到《聖靈降臨節》結
束。」(《喬托》,保羅・達米亞諾・弗蘭澤塞、米萊納・
馬尼亞諾合著,2006年)

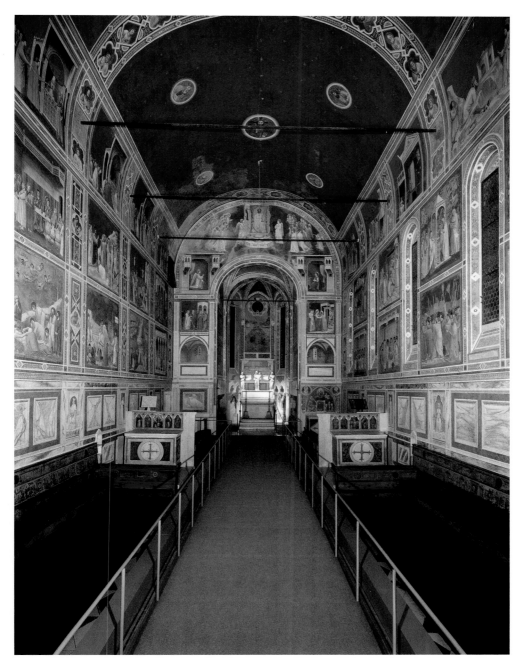

約阿希姆的故事：金門之會

Storie di Gioacchino. L'incontro alla Porta Aurea

約 1303-1305 年

壁畫，200×185公分
帕多瓦，斯克羅維尼禮拜堂

　　這幅作品廣為人知並極受關注，這是因為在繪畫藝術作品裡，終於出現了親吻的動作：我們看到《聖母的父母約阿希姆和安娜的故事》的一段，這些場景被繪製在禮拜堂側牆的上層，成為《聖母瑪利亞的故事》和《基督故事》的前傳。約阿希姆因為不能生育而遠離自己的城市，他和妻子安娜已經對擁有自己的孩子完全不抱希望。但是奇蹟發生了，一名天使告知約阿希姆，他的妻子安娜已經懷孕並讓他回家，而另一名天使則告知安娜去迎接丈夫，他們倆就這樣在耶路撒冷的金門之下重逢。

　　畫中兩人相擁長吻、深情對視，這也顯示了喬托創作的著力點轉向對人性情感的表達，將人作為藝術繪畫中的主角。畫中也出現了其他一些人物，約阿希姆身後是一名陪伴他的牧羊人；安娜身後則是幾名女性，其中有一位身著黑衣、探頭向後的女性值得我們留意：這是一名寡婦，她的出現與丈夫久別重逢的安娜，形成了強烈的對比。

　　耶路撒冷的這座城門之所以被稱為金門，是因為人們認為它是通體純金打造的，而喬托著重並凸顯城門大拱的黃金質地。從整體上看，畫家對這一金門的創作靈感，似乎來自里米尼的羅馬古城門。

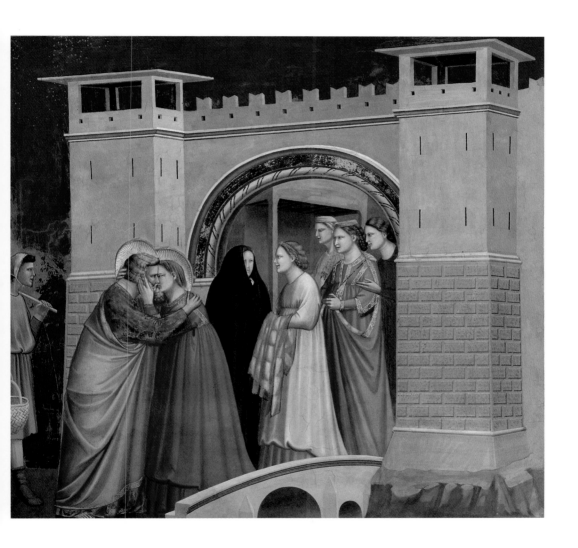

聖母的故事：誕生
Storie di Maria. La nascita

約 1303-1305 年

—— 壁畫，200×185公分
帕多瓦，斯克羅維尼禮拜堂

　　緊接下來的壁畫，則立即開始描繪《聖母的故事》：在一
所中世紀風格的房間裡，聖母瑪利亞誕生了。在畫面中，我
們可以看到床上的安娜正伸出雙手去抱襁褓中的女兒。實際
上，小瑪利亞的形象，在畫中出現了兩次。在床下的水盆已
經盛滿熱水，準備替她洗第一次澡，抱著她的乳母，伸出手
指刮著她的小鼻子。對於這個動作的含義有著多種解讀：瑪
利亞的乳母可能正在小心翼翼地幫她清洗眼睛；而瑪利亞則
因為不適，動著鼻子並皺起眉頭。此外，也有可能乳母正在
按照中世紀的傳統，用鹽摩擦瑪利亞的皮膚，同時也防止鹽
進入眼睛裡。還有一種說法則認為，乳母刮鼻子的舉動，其
實代表著一種祝願，因為當時的人們認為，這樣會使小孩將
來長得漂亮。

　　值得一提的是，在這幅畫裡所有的人物都是女性，這是因
為在中世紀女人生產時，只能有女性在場。

　　如同在阿西西作畫時所用的方法一樣，喬托向我們展現
了一個房間的內部，為了讓觀者能夠很好地看清楚裡面的情
況，這個房間看上去就像一個缺少了一邊的盒子。這個房間
與《向安娜報喜》中的環境幾乎如出一轍。嘉勒·弗魯戈尼
（2005年）則敏銳地觀察到，它們之間唯一不同的細節在於
三角楣中心的杏仁形雕花裡出現的上帝的姿態不太一樣，在
這幅畫中，上帝正在賜福保佑著剛誕生的瑪利亞。

基督的故事：逃往埃及

Storie di Cristo. La fuga in Egitto

約 1303-1305 年

壁畫，200×185公分
帕多瓦，斯克羅維尼禮拜堂

　　為了逃避恐怖的大屠殺，約瑟按照上帝託夢中一名天使的指引，與瑪利亞一起帶著年幼的耶穌動身逃往埃及。「喬托用令人嘆服的手法，描繪出這一場景中各個人物不同的心境。兩個雇來的小伙子和一名侍女（他們的出現是受到偽馬太的指引），有著年輕人天生的無憂無慮，他們一邊交談、一邊亦步亦趨地跟著隊伍的步伐。

　　瑪利亞和約瑟卻是心急如焚：引領眾人前行的約瑟，憂心忡忡地看著瑪利亞；而瑪利亞眼神空洞，直直地注視著前方。瑪利亞緊緊抱著幼年耶穌，脖子上的一根布帶與包裹著耶穌的襁褓緊緊相連，她決心在死亡的陰影下保護自己的兒子。畫中的人物擠在一條強光照耀下的狹窄小道上，驢蹄起落間彷彿發出清脆的聲響，將這些逃亡者的腳步聲掩蓋下去。

　　約瑟上方的天空，一名天使焦急地回過頭來鼓舞這一支逃亡中的隊伍，同時也向他們指引前方遙不可及的目的地。約瑟和天使注視著驢背上的瑪利亞，一道偏左的光線，逆著前行方向照射到一旁的岩石上，映襯出瑪利亞的身影，似乎預示著形勢危急、步步緊逼，一隊人馬難以繼續前行。」（弗魯戈尼，2005年）

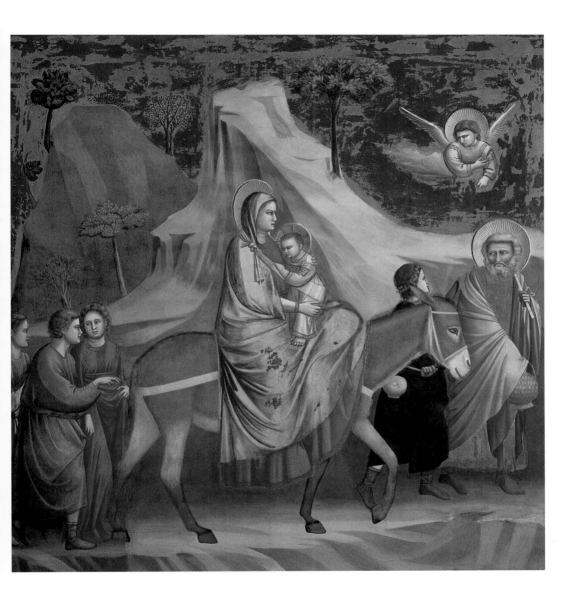

作品｜WORKS

基督的故事：屠殺無辜嬰兒
Storie di Cristo. La strage degli innocenti

約 1303-1305 年

—— 壁畫，200×185公分
帕多瓦，斯克羅維尼禮拜堂

　　《屠殺無辜嬰兒》是禮拜堂壁畫中，最悲慘的一部分內容。它描繪了大希律王為殺死彌賽亞，而下令屠殺伯利恆所有兩歲以下嬰兒的場景。在畫面左上方的陽臺上，可以看到正在下達命令的大希律王，他也從那裡俯視著自己的命令如何的被執行。

　　畫面中央是令人過目不忘的一幕：一名凶神惡煞的酷吏抓住一名嬰孩的一條腿，嬰孩的母親絕望地想要保護自己的兒子，眼睛還看著大希律王伸出的手。畫面中，在這位母親的腳下堆積著如小山般赤裸的嬰兒屍體，他們身上可以看到明顯的傷痕。畫面右側，喬托描繪了一群悲痛欲絕的母親，她們的最右側是另外一名參與屠殺的劊子手。在畫面最左側有一名身著紅色長袍的士兵，他於心不忍卻又驚恐不已，在他的右肩位置，還出現另外一個人的臉孔。

　　在最近對這幅壁畫進行的修復工程中，原畫中母親們臉上流淌的淚滴也得以重現。值得強調的是，喬托還利用凸顯畫中場景的現實意義加重悲慘程度。他在場景中明顯不合常理地畫上一座聖洗堂——在那個嬰孩死亡率極高的年代，嬰兒根本不可能在聖洗堂接受洗禮並獲得教名——意謂著他們沒有機會成為教會的一分子。

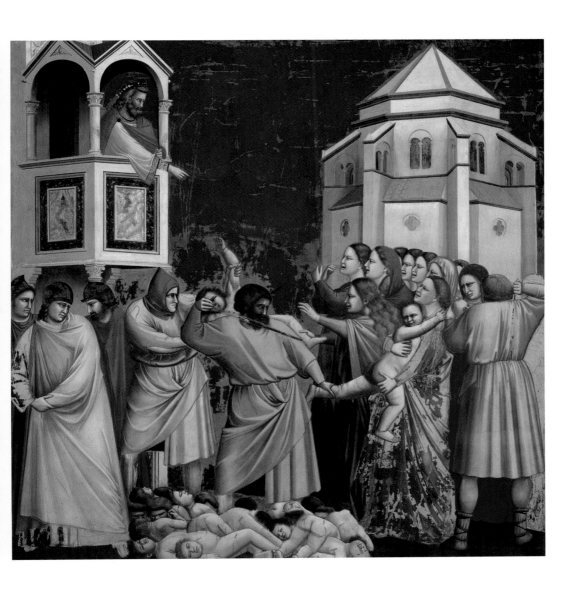

基督的故事：屠殺無辜嬰兒
Storie di Cristo. La strage degli innocenti

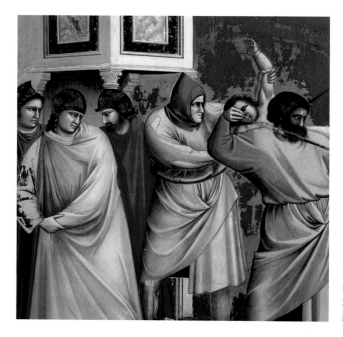

左圖，
執行屠殺的劊子手
右圖，
絕望的母親們

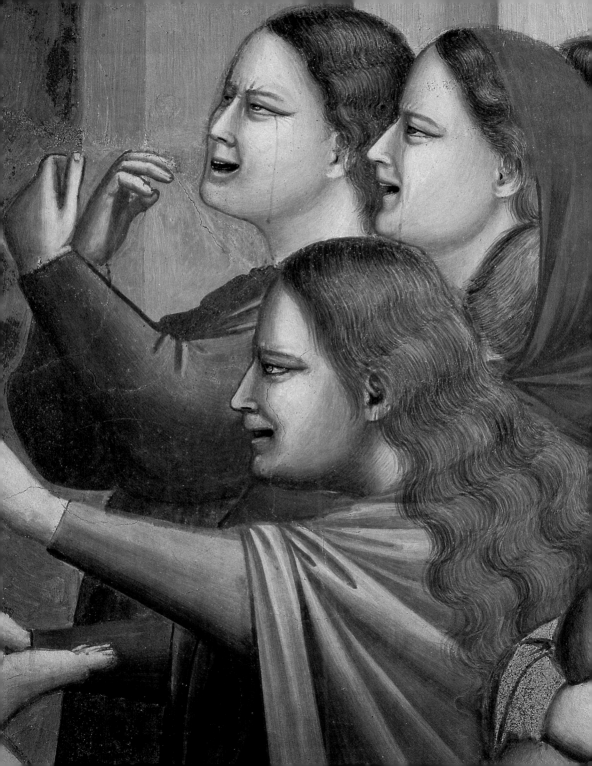

基督的故事：洗禮
Storie di Cristo. Il Battesimo

約 1303-1305 年

壁畫，200×185公分
帕多瓦，斯克羅維尼禮拜堂

　　這幅壁畫描繪了在約旦河水中受洗的基督，是個相當傳統的場景。基督的形象占據了畫面中央，為他洗禮的是施洗約翰。施洗約翰穿著獸皮做成的衣物，外面套著一件寬大的長袍，衣物的層次感應著他正在進行的動作。基督的上空有聖靈（已經幾乎看不到的鴿子）和天父顯現，在河的左岸，幾名天使的身影映襯在岩石上，他們手裡拿著衣物等待基督洗禮結束；在河的右岸，施洗約翰的身後是聖徒安德列和一名可能是聖福音約翰的年輕人（頭上還沒有光環），他們的形象也映襯在岩石的背景上。

　　歷史學家嘉勒‧弗魯戈尼（2005年）在一本研究聖徒的新著作中寫道：「耶穌在約旦河接受施洗約翰的洗禮時，站在一群有罪之人中間，顯示出他與凡人融為一體。」不論是聖馬可還是聖路加，特別是聖馬太均強調了即將發生的顯聖：聖靈從天國中顯現，象徵著彌賽亞的祝聖，因為基督已經可以開始執行自己的使命和傳教；天堂的大門已經敞開，上帝的聲音在空中迴盪：『這是我的愛子，我所喜悅的。』」
（馬太福音第3章，13-17）

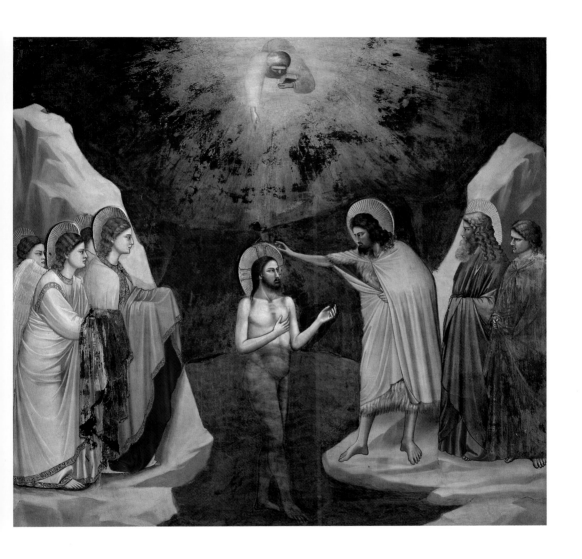

作品 | WORKS

基督故事：迦南的婚禮
Storie di Cristo. Le nozze di Cana

約 1303-1305 年

壁畫，200×185公分
帕多瓦，斯克羅維尼禮拜堂

《迦南的婚禮》是基督第一次顯現神蹟，也可以說是他第一次向公眾顯聖。在婚禮上，當主人的酒飲盡時，心地仁慈的聖母瑪利亞請求他的兒子把水變成酒，來化解新婚夫婦的尷尬，而耶穌一開始並不同意。

對這件事的解讀，著重在強調聖母的仁愛與慈悲，喬托似乎也同意這一觀點，因此在畫中讓聖母重複了基督剛剛做完的一個動作（值得注意的是，斯克羅維尼禮拜堂，以前就是用來供奉慈悲的聖母）；聖母坐在正在品嘗美酒的主人旁邊，喬托將這個人描繪得大腹便便、肥頭大耳，特徵非常明顯。耶穌坐在桌子的一端，在新郎旁邊。有一種說法認為，畫中新郎的樣貌與福音約翰一致，而據傳福音約翰正是在結婚當天聽到基督的傳道之後，離開新婚妻子而去。

畫中的新娘相貌神聖，衣著富貴，位於整幅畫面的最中間。房間面向觀眾的牆壁是敞開的，牆上裝飾著典型的織物（使畫面看起來更為溫暖），房間頂端是一排鏤空雕花的長廊。場景中的人物較多，包括幾名侍女，其中有一人面對耶穌雙臂交叉，以示謙卑；另一人則位於畫面最右側，正在向一個罈子裡傾倒由水變成的酒。

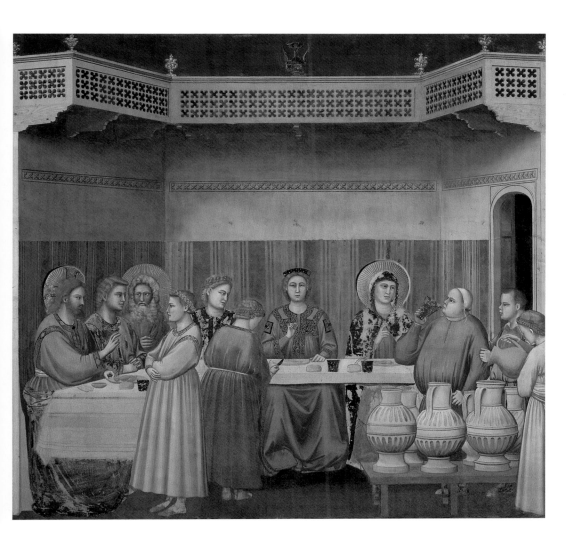

基督的故事：拉撒路的復活
Storie di Cristo. La resurrezione di Lazzaro

約 1303-1305 年

壁畫，200×185公分
帕多瓦，斯克羅維尼禮拜堂

　　《拉撒路的復活》是一個以死亡為主題的場景，喬托非常寫實地描繪了一個全身纏滿繃帶、從墳墓裡走出來的拉撒路，在兩旁攙扶著他的分別是：聖彼得和聖約翰。就像所有的屍體一樣，拉撒路身上當然也會散發出難聞的氣味，喬托於是在他身後，畫了一名用衣物遮住口鼻的女子，而一旁的聖約翰同樣也預先把自己裹得嚴嚴實實。圍繞著拉撒路的旁觀者，也栩栩如生地被描繪出來，身體動作和臉部表情均刻畫得精細入微，各具特色。

　　墓地位於岩石之間，在這裡我們也再一次看到了喬托以岩石為背景描繪人物的手法。但是這種手法只運用在畫面的右側；在畫面左側，基督完全是在藍色的天空背景下顯現聖蹟，映襯著蔚藍的天空，他的手也顯得特別突出。基督背後有幾位旁觀者，在他身前則是拉撒路的兩個姊姊：馬大和馬利亞。因為弟弟的離世而悲痛欲絕，跪倒在地。因此，喬托從左至右將兩個不同時刻發生的事件集合到了同一個場景裡，即姊妹倆的哀求和拉撒路的復活。

　　值得注意的是，畫中有兩名試圖搬走蓋在墳墓上的石板的幫工，他們衣物的皺褶處顏色非常深暗，同時喬托非常有技巧地使用了多種顏色，而不僅僅是純黑色。另外，有一處細節也很巧妙地展現了喬托非凡的繪畫實力，儘管跪倒在地的馬大戴著頭巾，但是耳朵的輪廓卻清晰可見，這充分證明了喬托注重任何一個可見的小細節。

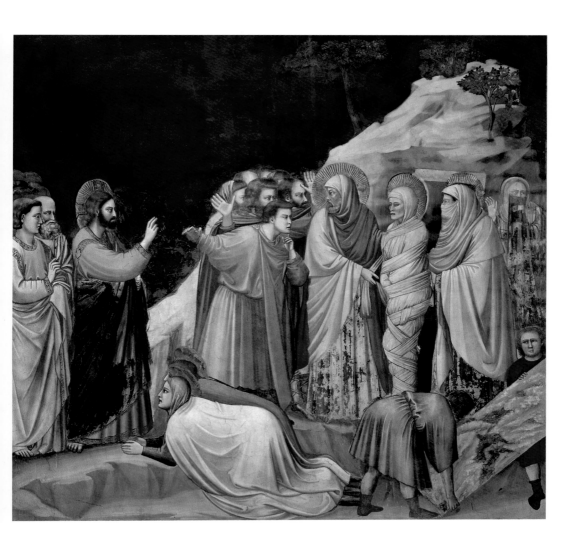

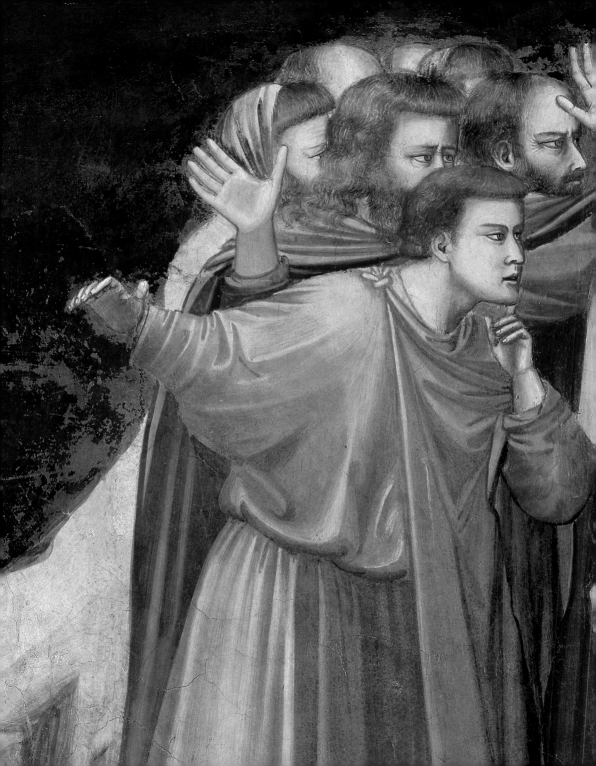

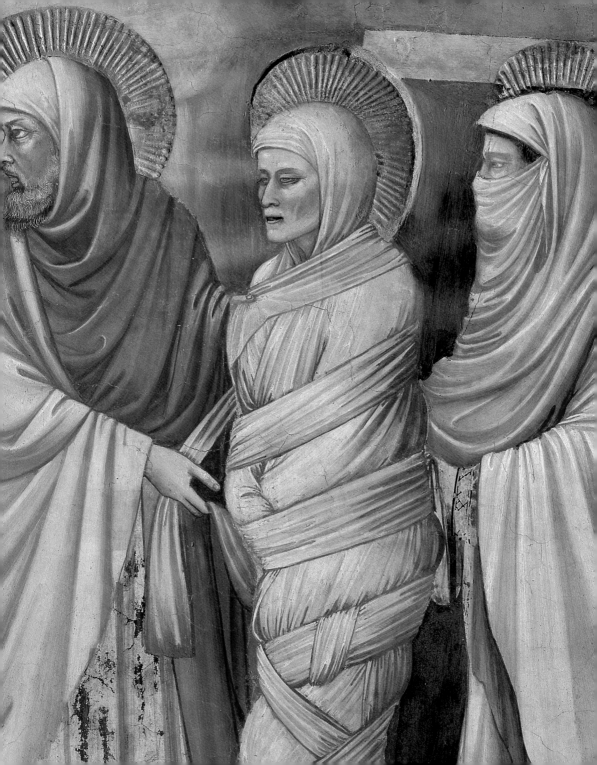

基督的故事：進入耶路撒冷
Storie di Cristo. L'ingresso a Gerusalemme

約 1303-1305 年

壁畫，200×185公分
帕多瓦，斯克羅維尼禮拜堂

《進入耶路撒冷》是耶穌受難的開始：這是一個表面上歡樂的場景，但實際上卻預示著一場未來的悲劇。畫面右側是從耶路撒冷的金門內蜂擁的人群，他們歡欣鼓舞地迎接耶穌的到來。有人甚至脫下身上的衣物鋪在地上，讓他通過，以示尊敬。「前行後隨的眾人，喊著說，和散那歸於大衛的子孫，奉主名來的，是應當稱頌的。」（馬太福音21章，8-9）

基督騎著一頭驢子前行，向右側坐在驢背上，驢子的脖子占據了畫面中央的空白。天空中映襯著兩棵橄欖樹（因為所處緯度的緣故，喬托選用了橄欖樹而不是《福音書》中提到的棕櫚樹），每棵樹上各有一名年輕男子正在向上攀爬，他們想折下樹枝，然後鋪到地上，讓基督通過，這是一個非常寫實，也十分有意境的小細節。

畫面中的耶穌表情嚴肅，似乎因為意識到自己的使命，並預知到未來將發生的事情。在他身後有幾位隨行的聖徒，並在他們中間，一頭小毛驢探出頭來：基督遵從撒迦利亞的指示（「你的王來到你這裡，謙和地騎著驢，就是騎著驢的駒子。」），選擇帶著兩頭象徵溫順的動物進入耶路撒冷。耐人尋味的是，這幅畫中與《逃亡埃及》中驢子的形象，就像是同一個模子刻出來的。

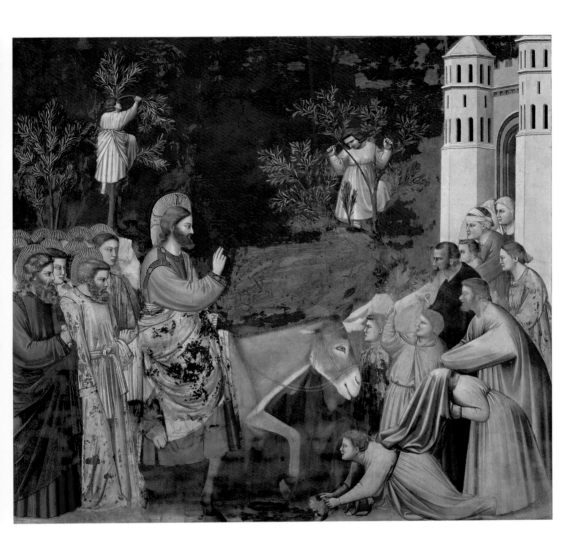

基督的故事：進入耶路撒冷
Storie di Cristo. L'ingresso a Gerusalemme

從左至右，
正在折橄欖樹枝
的年輕男子局部

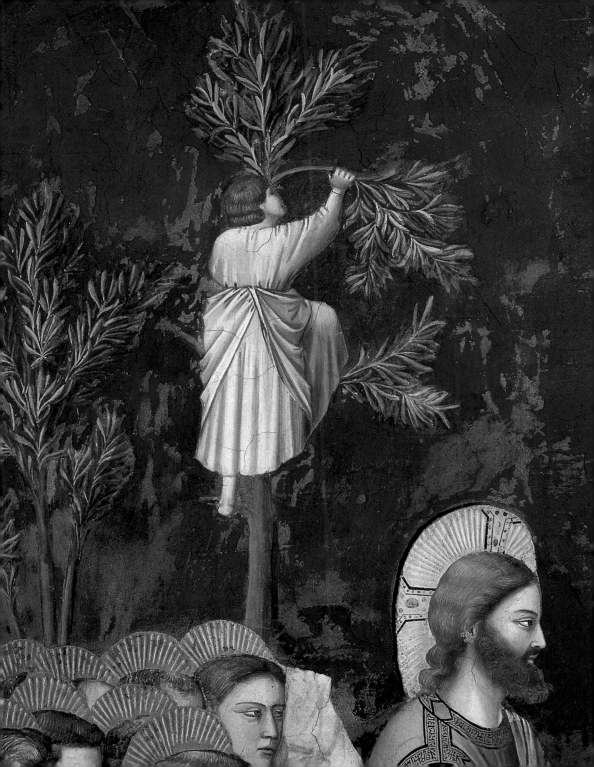

基督的故事：被捕
Storie di Cristo. La cattura

約 1303-1305 年

壁畫，200×185公分
帕多瓦，斯克羅維尼禮拜堂

在欣賞一些其他作品時，我們已經強調過，喬托如何運用仔細刻畫各類場景中不同人物的眼神，賦予這些形象豐富的人性和超強的寫實感，這是一項繪畫史上從未有過的衝擊，讓我們透過人物的眼神和表情，解讀到畫面無法表現出來的部分，例如他們激動的內心與炙熱的情感。

畫中，喬托對基督和猶大熾烈眼神的描繪非常經典。當時猶大正在親吻基督，實際上是藉此發出暗號，指明誰是將要被追捕的人。猶大穿著寬大的黃色長袍，擁抱著基督並親吻著他。猶大的臉部惡毒猙獰，畫家用這種手法來表現他「罪惡」的形象；而基督則眼神堅定，昂首迎接自己的命運。

他們的身邊有一隊士兵呈扇形對兩人「形成包圍之勢」，就像弗魯戈尼（2005年）在書中寫到，這一構圖解釋了為什麼之前在這一類型的場景中，基督總是以側面形象出現：「在繪畫史上，喬托第一次將基督的臉部轉向猶大，描繪出基督用銳利的目光怒視猶大的畫面，透過這種處理方式，身為神的耶穌卻遭到凡人追捕的場景，並不讓人覺得不合情理，他在畫中就像是一位被朋友出賣的普通人。」

在士兵和聖徒衝突的一片混亂中，有一位聖徒正在割下基督身後一名士兵的耳朵，而在以基督和猶大為中心的畫面另一側，祭司長正在下達命令，這一構圖塑造出整幅畫的移動感並推向畫面左側，讓人更加著重於猶大的動作和他身邊一名頭戴風帽、身著玫瑰色長袍的士兵。背景的天空中，長矛與火把林立，而左上角則是留白。

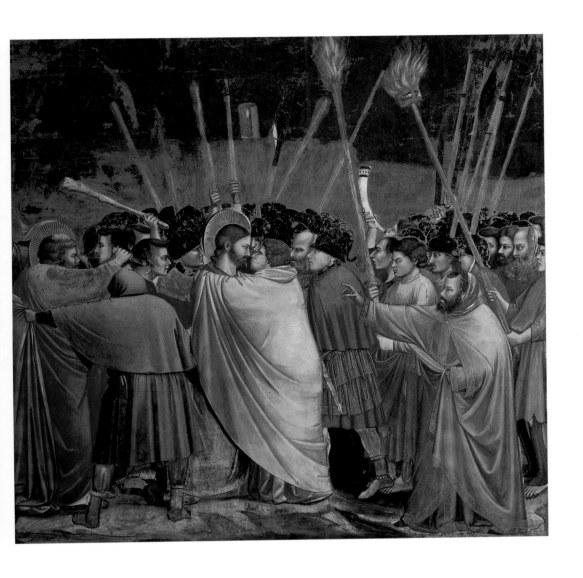

基督的故事：哀悼基督
Storie di Cristo. Il compianto su Cristo morto

約 1303-1305 年

壁畫，200×185公分
帕多瓦，斯克羅維尼禮拜堂

　　這是一個戲劇性極為濃厚的場景，展現了喬托非凡的創作才能。畫面中，似乎有一條若隱若現的對角線，將天與地分開。荒蕪的山嶺，從地面上一直向上延伸到畫面的最右端。山嶺的最高處有一棵光禿禿的樹，象徵著死亡。基督的埋身處，位於這座小山上，畫面最右側的是亞利馬太的約瑟與尼哥底母，約瑟將從基督身上解下的繃帶圍繞在自己身上，向本丟·彼拉多請求能夠帶走基督的屍體。

　　按照猶太習俗，屍體在下葬前都要纏上繃帶，就像我們之前看過的，拉撒路從墓穴中走出來時身上纏滿了繃帶一樣。畫面的下方，有多位女性的形象，她們正在按照中世紀的習俗哀悼基督。值得特別注意的是，頭髮披散著落到耶穌腳邊的那位女子，是抹大拉的馬利亞。另外，還有聖母瑪利亞，她想最後看一眼自己的兒子，但是很不幸地，基督的眼睛一直緊閉著。

　　聖約翰的身體撲向毫無生氣的基督屍體，喬托也許是在佛羅倫斯時，看到羅馬時代一副石棺上浮雕的啟示，而描繪了聖約翰這個非常經典的動作（石棺目前保存在佛羅倫斯的蒙塔爾沃宮）。在天空中有許多天使，他們的形象不一，但是表情都異常悲痛：有的撕扯頭髮、有的無聲哭泣，還有的揉搓著自己的臉。

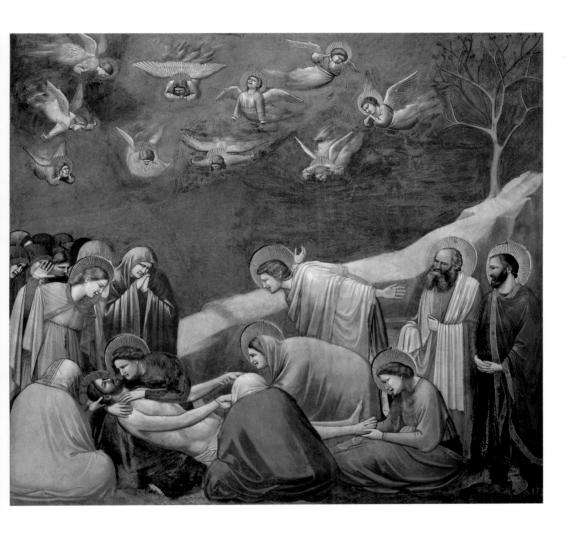

公正與不公
Giustizia e Ingiustizia

約 1303-1305 年

壁畫，120×60公分（每幅）
帕多瓦，斯克羅維尼禮拜堂

　　在快到出口的地方，參觀者可以在兩側牆壁的最底層，看到有關善與惡的各種場景，這些場景似乎是在提醒走到這裡的信徒們，應該在看到教堂正面牆內側宏偉而震撼的《最終審判》前反思自己的言行。有關善惡主題的場景分別占據左右兩側的一面牆。我們選擇介紹《公正》和《不公》，因為這兩件作品意蘊深遠，讓人聯想到喬托與古人的關係。

　　我們可以讀一下弗朗切斯卡‧福洛雷斯‧達爾卡伊斯（1995年）在他書中的評論：「『善』這一組壁畫，看上去似乎是古代雕塑的翻版，但實際上卻充滿當代元素，例如王冠和搭扣等首飾，以及『智德神』坐著的寶座和其他裝飾品——比如裝著仁愛玫瑰的精美花籃。這是一種對古代世界的哥特德化演繹，讓我們不由得想起喬瓦尼‧皮薩諾。」

　　位於《公正》最下端以及對面牆上《不公》最下端精煉的假浮雕圖案，是以簡潔明快的筆觸繪製，第一次展現了《良政與惡政的影響》。在對面的牆上，「惡」這一組壁畫並沒有採用古典的作畫方法，因此人物形象顯得不那麼優雅，但是又充滿中世紀的氣息。在《不公》的最下方，可以看到一個垮塌的城市，廢墟中到處都是各式各樣為非作歹的人。

基督的故事：最終審判
Giudizio Universale

約 1303-1305 年

—— 壁畫，1000×840公分
帕多瓦，斯克羅維尼禮拜堂

　　《最終審判》完全占據了禮拜堂正面牆內側的整塊牆壁。畫面中間是坐在杏仁形光環內部審判善惡的耶穌，周圍有天使圍繞著他，其中四位正敲打著鼓，宣示審判的神聖。基督的上方是一組三葉窗，儘管空間狹小，喬托還是充分利用每一寸空間，針對這個主題進行完整而連貫的創作。他在三葉窗兩邊的空間，分別畫上太陽、月亮，以及兩位正在捲起天空幕幛的天使；往下一點的位置，則是天使和聖徒們排成陣列圍繞著基督的寶座。

　　基督杏仁形光環的下方，一座巨大的十字架將畫面分成兩部分，在觀者的左邊可以看到升入天堂的好人；而右邊則是打入地獄的罪人。在地獄的火海中，可以看到鬼怪似的路西法。地獄中還有許多妖魔鬼怪，也有令中世紀人膽戰心驚的各種殘酷慘烈的刑罰場面，諸多細節令人毛骨悚然。畫中可以看出受酷刑的人之中，有很多是因為犯了淫欲罪和放高利貸而受懲罰。在地獄的一角，可以看到被施以絞刑的猶大；而往上一點的位置，則是獲得准許進入天堂的恩里克·斯克羅維尼——委託喬托繪製這幅巨作的委託人——他手裡捧著這座禮拜堂的模型，要敬獻給耶穌。

　　藝術史專家弗朗切斯卡·福洛雷斯·達爾卡伊斯（1995年），在他的書中如此評價這幅畫：「這幅畫的藝術表現力，完全可以與但丁筆下的地獄相媲美。」

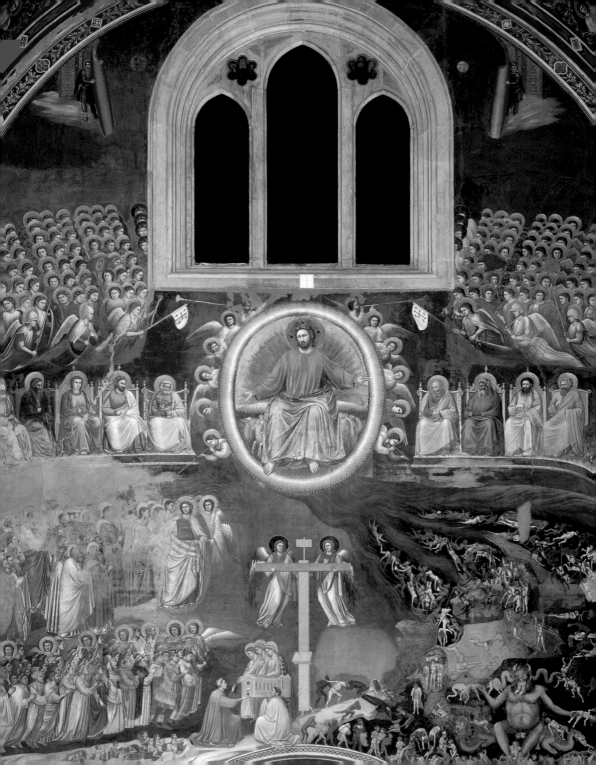

十架苦像
Crocifisso

約 1304-1317 年

木板膠畫，223×164公分
帕多瓦，市立博物館

「整體上，十字架的外形由直線和曲線連接而成，正反面都繪有圖案。在十字架的正面，除了耶穌以外，手臂左右兩側分別還繪有悲痛的聖母瑪利亞和聖約翰，十字架頂端則是救世主。畫中的基督身材纖瘦苗條，膚色灰暗，大量鮮血從他的身體流出，一直蔓延到他腳下各各他山的岩石上。

聖母瑪利亞和聖約翰痛苦的表情，似乎略顯誇張與矯飾，但是喬托描繪基督受難的各種細節，卻又讓這種痛苦充滿人性而合情合理。畫面明暗效果強烈，基督的身體肌肉自然放鬆，姿勢顯然經過審慎地推敲，身上覆蓋著薄紗，頭微微向前低垂，嘴唇和眼睛半開半闔。

這幅畫目前保存在帕多瓦市立博物館，其創作時間可以追溯到1317年，當時恩里克‧斯克羅維尼決定在禮拜堂內搭建一面新的聖像壁，需要一幅木板畫擺放在那裡，但是最近也有研究認為，不同於史料公認的年代，這幅畫可能在喬托完成帕多瓦的一系列壁畫之前，就已經創作好了。」（《喬托》，保羅‧達米亞諾‧弗蘭澤塞、米萊納‧馬尼亞諾合著，2006年）

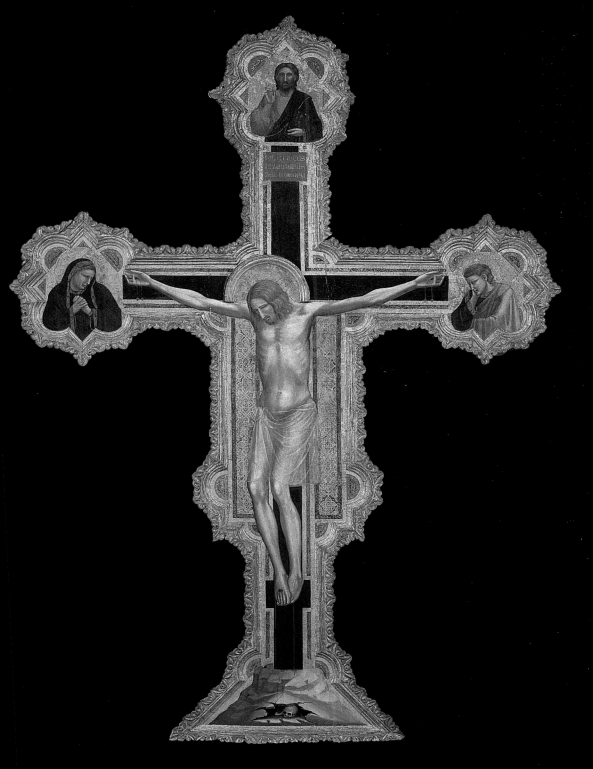

在馬賽靠岸
L'approdo a Marsiglia

約 1309 年

壁畫
阿西西，聖方濟教堂，抹大拉馬利亞禮拜堂

這幅畫位於阿西西教堂內的抹大拉馬利亞禮拜堂，是喬托完成帕多瓦工作後創作的一組壁畫中的一幅。抹大拉馬利亞禮拜堂是阿西西教堂內第一個建造的禮拜堂，也是泰奧巴爾多·蓬塔諾家族的財產，這一點從禮拜堂彩繪玻璃窗上的徽章可以看出來。從1296年開始一直到他1329年去世，泰奧巴爾多·蓬塔諾一直都是阿西西的主教。

喬托很顯然是在很多助手幫助下，完成整個禮拜堂的裝飾工作，但是評論界的最新觀點認為，裝飾工程的整體構思仍然來自喬托本人，他同時還領導了整體繪畫工作，並承擔大部分壁畫的創作。特別值得一提的是，喬托沒有按照時間順序來展現抹大拉馬利亞的一生，這就讓每一個重大事件更具觀賞性和可讀性，我們在四方形的禮拜堂的牆面上，沿著水平方向可以逐一欣賞。例如，如果完全遵照時間順序，抹大拉馬利亞升天形象，應當被安置在這幅畫的下方，但是喬托並沒有這樣做，而是畫在最高處的半月形牆面上，這樣觀者就不會認為她正在飛向上一層的另一個場景，而是真正地飛上天堂。

在評論家米克洛什·博斯克維斯看來，這幅壁畫中的船，應該是當地另外一位畫家後來增補上的。事實上，許多評論家也注意到，喬托經常將畫面分割為兩部分，而與畫面右半邊的馬賽港相比，喬托畫上這艘明顯不合比例小船的可能性應該不大。

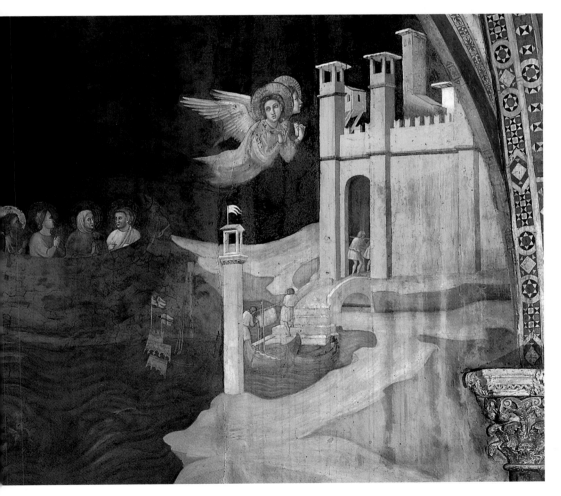

聖母登極
Madonna di Ognissanti

約1310年

木板膠畫，325×201公分
佛羅倫斯，烏菲茲美術館

「據一份1418年的資料記載，這幅木板畫來自佛羅倫斯萬聖教堂，當時保存在該教堂的側殿內，但是後來在1810年時被搬到了學院畫廊，1919年時又被轉移到烏菲茲美術館，並一直保存至今。這幅畫幾乎被公認為是出自喬托之手，但是對於其創作時間還存在不同意見，大部分的評論家認為，它與帕多瓦的一系列壁畫有著非常緊密的關聯，因此其完成時間應該在1310年左右。

喬托在這幅畫中使用一些新的繪畫技巧，特別是在金色底色上首次製造出深度透視，不僅區別於十三世紀時宗教繪畫的二維效果，同時也可以被視為他朝向藝術文藝復興道路上邁出的重要一步。聖母瑪利亞懷抱幼年耶穌坐在一個哥德風格的精美寶座上，令人想起阿諾爾福・迪・坎比奧創作的聖體盤；聖母的目光直視觀者，而位於畫面第一層的階梯，似乎是準備給觀者並邀請觀者親臨這一神聖儀式。

天使們在畫中以側面出現，而分散於寶座兩側的聖徒們則是微微露出四分之三的臉部。在有深度感的背景中，人物頭上呈現的平面光環更凸顯出畫面的層次感。聖母與幼年耶穌的組合看上去有如雕像般厚重，但是又因為聖母輕柔的動作和身穿的潔白衣物（衣物幾乎透明，甚至隱約露出乳房）而充滿人性。」（《喬托》，保羅・達米亞諾・弗蘭澤塞、米萊納・馬尼亞諾合著，2006年）

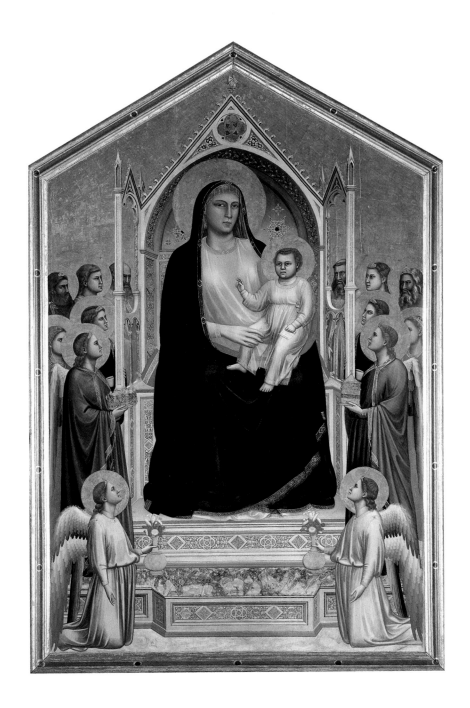

安息的聖母
Dormitio Virginis

約 1310-1313 年

—— 木板膠畫，74.7×173.4公分
柏林，畫廊

「這幅木板畫的主題是聖母離世，現存柏林博物館，應該是喬托在帕多瓦繪製壁畫之後的作品。它很有可能就是瓦薩里曾經在佛羅倫斯萬聖教堂見到，並為之驚嘆的那幅作品，當然，他後來也因為這幅畫的被盜而萬分懊惱。儘管這幅畫的創作，仍然遵照傳統的聖母安息主題作品的繪畫風格，但是大師喬托仍然加入許多新意，讓人物的動作更寬鬆也更自由。

畫面的外層是數量眾多的聖徒，他們依舊滿臉悲痛地圍在聖母周圍，而內層則是幾位天使，他們眼神專注並面帶笑

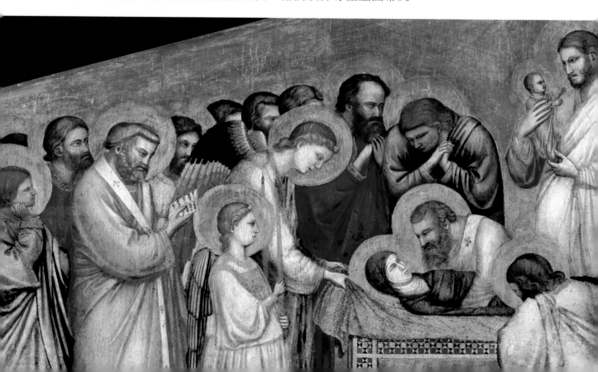

容，好像正在歡慶節日。畫面一些不太起眼的地方似乎略顯粗糙，這多少有些令人懷疑喬托是否獨立完成了這幅畫的創作，但是在從其他未經潤色的部分，還是能夠看出他非凡的藝術品質。畫面具有很好的空間布局，所有人物都層次分明地分布於其中；人物形象看上去都是有血有肉，人數眾多卻渾然一體，為整幅畫作上營造出一種莊嚴的氛圍。除了整體效果之外，一些細節的處理也令人稱道，例如畫面右側的天使們精緻的頭髮和面容，使得畫面看上去顯得清晰而穩定。人物表情豐富，透過他們的臉孔似乎能夠感受到他們不同的心理狀態。

所有人物的動作，似乎都統一於無形的節奏控制下，對天使們的刻畫形成優美的整體感，令人想起帕多瓦阿雷納禮拜堂唱詩台拱門上方壁畫內的人物形象。但是，在這幅作品中，最能表現作品品質和繪畫功力的，還是畫面呈現出的情感與和諧的色彩。」（托埃斯卡，1941年）

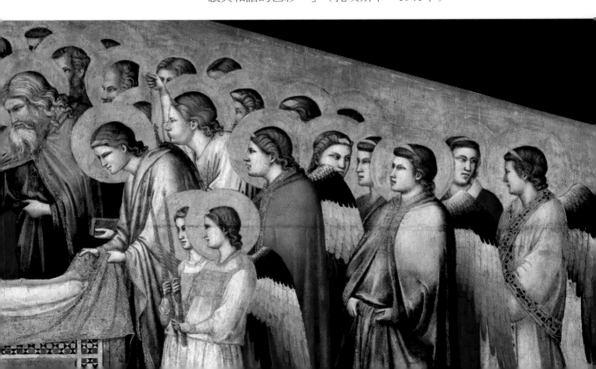

大希律王的宴會
Il festino di Erode

1310-1313 年

乾壁畫，280×450公分
佛羅倫斯，聖十字教堂，佩魯齊禮拜堂

　　這幅作品是喬托受佛羅倫斯一個顯赫的銀行業家族委託而繪製，當時為了在最短的時間內完工，喬托採用了乾式膠畫法來創作，也因為使用這項技術，畫面已經嚴重損毀。這幅畫位於佩魯齊禮拜堂左側牆上，是《聖施洗約翰故事》的最後一個場景。聖施洗約翰的頭部，在場景中出現了兩次。就像往常一樣，喬托在同一幅作品中集合了兩個歷史時刻。

　　畫面中央的場景頗為可怕，大希律王坐在一張古色古香的連拱廊下的桌子前，有人向他獻上聖施洗約翰的人頭。連拱廊的屋頂上的每根柱子都樹立著一座雕像，成功地凸顯出空間的層次感，柱子之間懸掛著樹葉編織成的裝飾物。場景中其他人物的臉部已經不再清晰可辨，但是可以想見一定是各具特色。在連拱廊的一側，有一名音樂家正在現場演奏為宴會助興，另一側則是正在跳舞的莎樂美。

　　畫中有幾位女子，正在欣賞莎樂美的舞姿，她們的形象很快就被安布羅焦・洛倫澤蒂，在為西恩那聖方濟教堂創作的壁畫中借鑑和重現。以上介紹的幾個部分在圖中占據了幾乎全部篇幅，但是在畫的最右側也有對「向大希律王獻人頭」的局部刻畫。這幅畫曾經因為種種原因被粗灰泥塗抹遮蓋，直到1841年才重見天日。

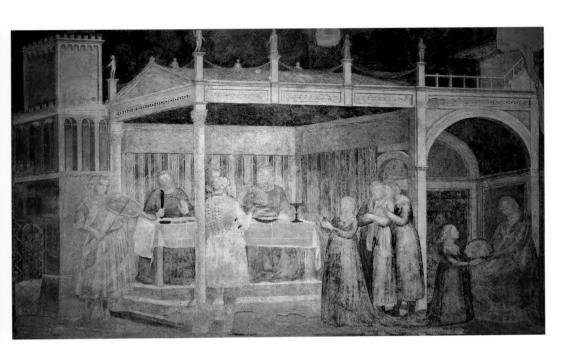

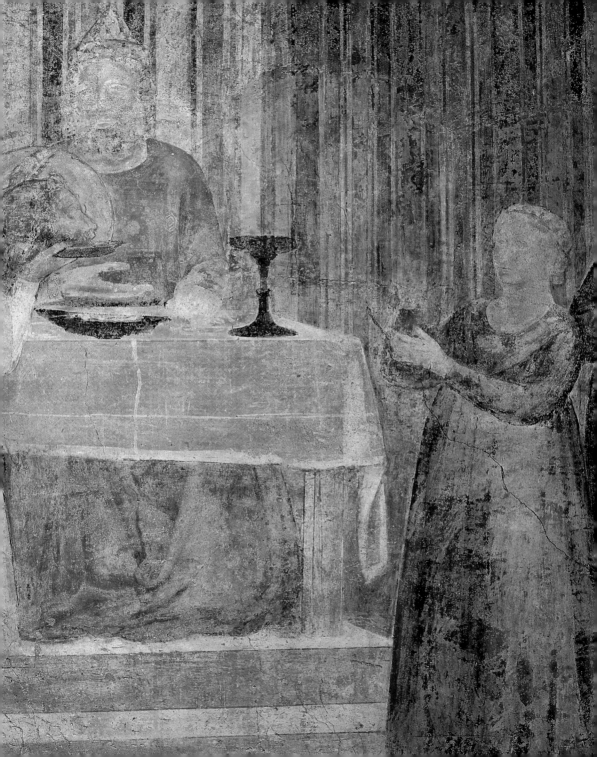

聖斯德望
Santo Stefano

約 1310-1313 年

—— 木板膠畫，84×54公分
佛羅倫斯，霍恩基金會博物館

　　以色彩豐富的線條勾勒出的側面形象，加上一雙細長眼睛的聖斯德望，看上去十分地優雅。有學者認為，該畫的創作時間可能比本文中標註的年代，還要晚一些。

　　這幅《聖斯德望》一度被認為是一座多聯畫屏的其中一聯，其他幾聯可能還與原作相聯在一起並無散失，目前有保存在華盛頓的《聖母與聖子》，以及分置畫屏兩端、保存在沙阿利的兩幅聖人像。時至今日，人們對於這四幅畫屏分散各地的原因，還不得而知。

　　「聖斯德望的肖象繪製於金色背景之上，頭上有兩塊石頭，背景飾以簡單精美的雕刻花紋。畫面整體色調和諧，聖斯德望右臂彎曲而形成該部位衣物呈現出顏色更為深暗的陰影，身著的法衣被他正在閱讀的朱紅色書本映照，而發出金紅色的光芒。法衣映照在書本上的效果，營造出一種立體感和厚重感，使得聖斯德望看上去好像置身於現實環境之中，而不是只存在於一個平面上。從巴迪亞多聯畫屏中聖彼得所戴披肩的皺褶感，我們其實已經能夠體會到喬托這種精細而充滿智慧的繪畫技法。」（《喬托》，保羅·達米亞諾·弗蘭澤塞、米萊納·馬尼亞諾合著，2006年）

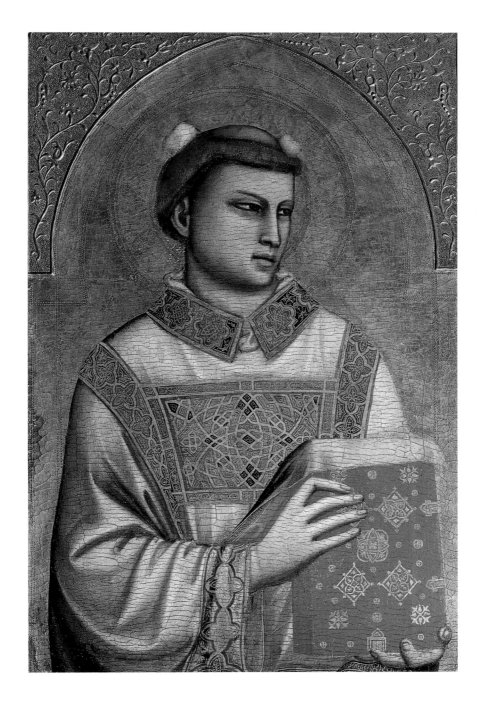

123

驗證聖五傷
L'accertamento delle stigmate

1317-1328 年

壁畫，280×450公分
佛羅倫斯，聖十字教堂，巴爾迪禮拜堂

這幅畫將阿西西聖方濟上教堂中，兩幅獨立壁畫的主題合二為一：聖痕的傳遞和確認。聖方濟的聖體位於畫面中間，周圍是一群絕望的方濟會信徒。四位修士正在親吻位於方濟手部和腳部的聖痕，另一位高級教士的動作更為寫實，他正將手伸向聖人肋骨間的傷口。在靈柩台的兩端，有兩群宗教人士和兩名旁觀者，其中右邊的修士，手舉火把。

建築裝修工程安置腳手架時，在這面牆上留下非常明顯的印記，壁畫受損非常嚴重，大面積顏色脫落。

無論如何，十九世紀時重畫上去的部分現在已經被清除，因此使得壁畫的原貌得以重現，特別是畫中人物的表情清晰可辨，令觀者為他們的悲慟而為之動容。根據當時整個禮拜堂的裝飾規劃，所有壁畫的主題，都取材於阿西西教堂的方濟生平，驗證聖五傷無疑也是其中之一。

從這兩個地方的壁畫中，可以看到喬托繪畫風格的自我超越，阿西西教堂還是青年喬托第一次創作的場所；而繪製巴爾迪禮拜堂壁畫時，喬托已經成熟，並能熟練地運用自己的繪畫技法。畫中的人物形象莊嚴、形態飽滿，對於側面和所穿衣物皺褶的描繪恰到好處。此外，畫面的空間布局也非常合情合理。

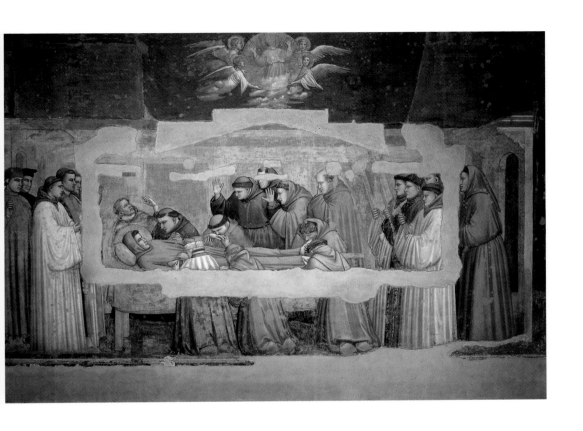

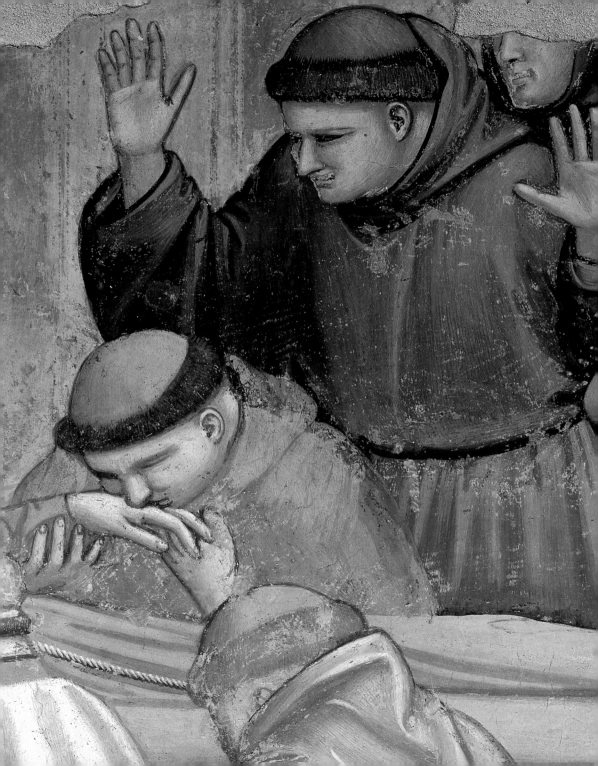

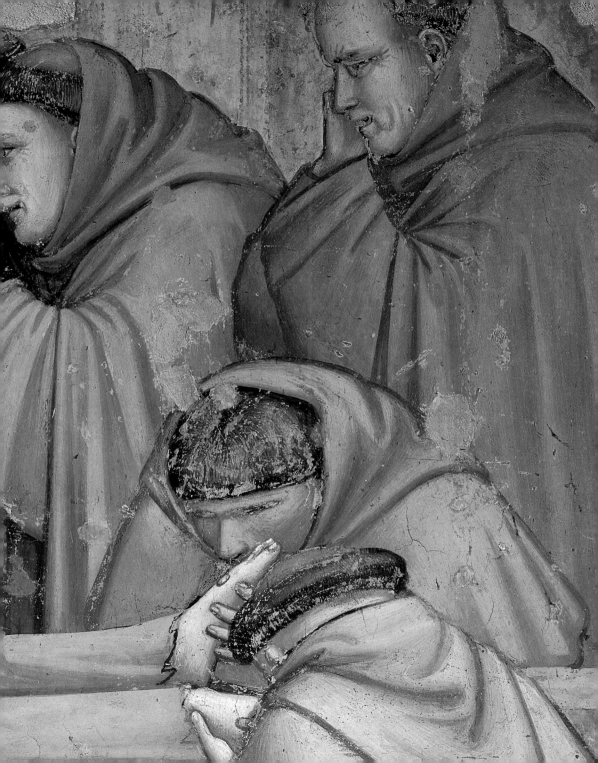

斯特凡內斯基多聯畫屏
Polittico Stefaneschi

約 1320-1333 年

—— 木板膠畫，178×88 公分
梵蒂岡，梵蒂岡博物館

　　這幅三聯畫屏正反兩面均繪有圖案，在反面的正中間一屏上，可以看到坐在寶座上的聖彼得，周圍眾星拱月般的是幾位天使、斯特凡內斯基樞機主教和教皇塞萊斯廷五世。兩側的畫屏上則分別是：聖雅各、聖保羅、聖安德列和聖福音約翰。正面中央是端坐在寶座上的基督，幾位天使和斯特凡內斯基樞機主教圍繞在他的兩側。其他兩幅描繪的分別是：《聖彼得受難》和《聖保羅斬首》。

　　對細節的注重（例如在畫中可以看到的斯特凡內斯基樞機主教，敬奉畫屏的場景）和對整體布局的掌控，讓我們可以確定這是喬托的作品。此外，鑑於這幅畫屏是為羅馬聖彼得教堂而作，其委託人又是位高權重的斯特凡內斯基樞機主教（他當時正代理移駕阿維尼翁的教皇在羅馬行使職權），喬托也應該不至於把這麼重要的一項創作任務交給他人。

　　畫屏的創作時間，應該是在喬托赴那不勒斯的初期。但是最近以來，皮耶路易吉·萊奧內·德·卡斯翠斯也傾向於認為，這一作品是喬托在那不勒斯逗留期間，甚至是後期多次往返於羅馬和那不勒斯之間所完成。卡斯翠斯認為，由於喬托在那不勒斯組建的工作團隊組織有秩序、運行有效率，他本人已經沒有必要時時刻刻出現在創作現場。

　　此外，那個年代那不勒斯國王與教廷關係密切，這也讓我們有理由相信，權傾一時的那不勒斯王室，願意將喬托這位當時最偉大的畫家「借」給羅馬教廷來完成一些重要的創作，允許他往返穿梭於兩座城市之間。

巴隆切利多聯畫屏
Politttico Baroncelli

約 1328-1337 年

— 木板膠畫，185×323公分
佛羅倫斯，聖十字教堂

　　這是一幅五聯畫屏，但是喬托別出心裁地在兩側的四聯畫屏中，畫上成群結隊見證《聖母加冕》的天使，使得五個畫面宛如繪製在一個平面上，看不出任何連接的痕跡。畫面中，表情愉悅、彈奏不同樂器的天使們，位於兩側畫屏的第一層，整個畫面色調考究，天使們穿著的衣物引人矚目，盡顯其優雅之態。

　　「這幅作品保存在由塔泰奧・加蒂創作壁畫的巴隆切利禮拜堂，儘管就像『波隆那多聯畫屏』一樣，該畫屏上有『喬托大師作品』的署名，但是對於其原作者的身分界定仍然存在爭論。評論家文圖里和薩爾維尼認為，這有可能是一幅由喬托構思，並由其學生塔泰奧・加蒂，或者他在那不勒斯組建的工作室完成的作品。

　　而羅伯特・隆基在1957年時則提出，原作者就是喬托本人。……每幅畫屏最下端都有一個六邊形，最中間的繪著《聖殤基督》，兩側的四個各繪有一位聖人的半身像，在畫屏的最頂端，本來還有一個繪有上帝和天使形象的尖頂。費德里科・澤里在1957年時指出，這一缺失部分正是保存在美國聖達戈美術畫廊的一件類似作品。」（《喬托》，保羅・達米亞諾・弗蘭澤塞、米萊納・馬尼亞諾合著，2006年）

131

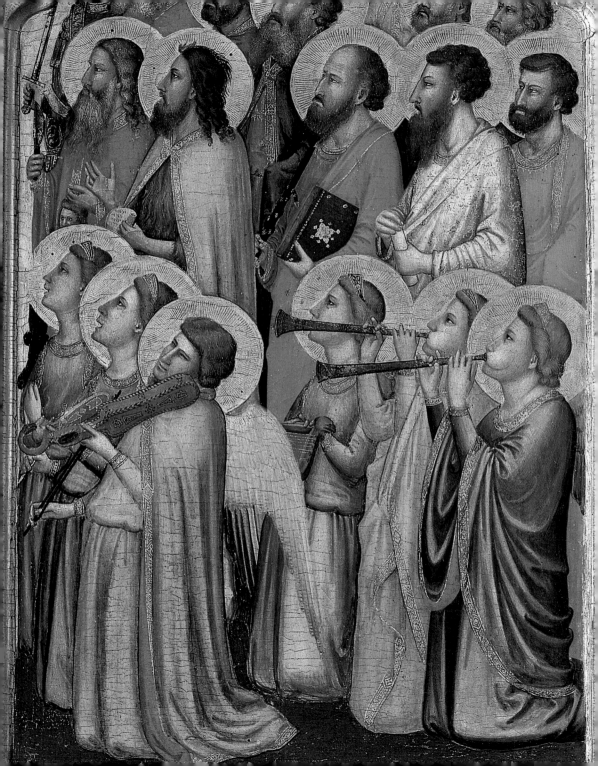

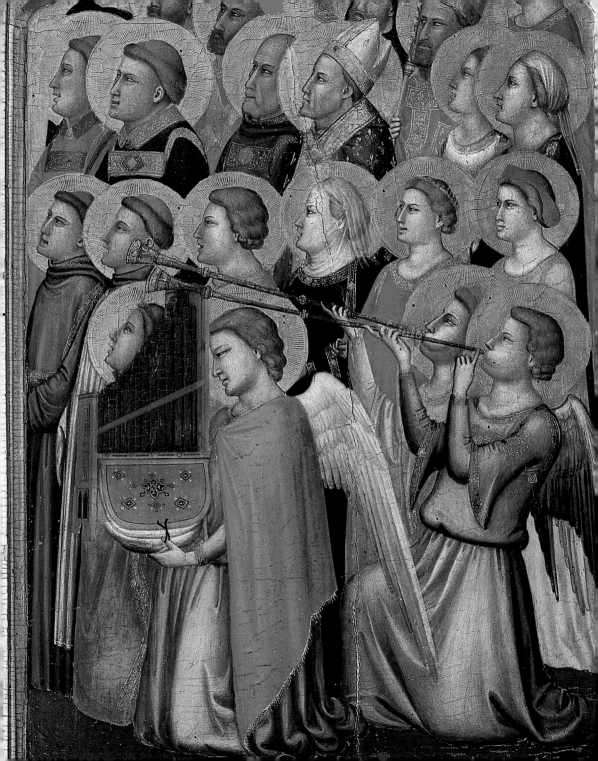

波隆那多聯畫屏
Politttico di Bologna

約 1333 年

木板膠畫，167×218公分
波隆那，國家美術館

「在三葉狀和尖葉狀拱頂下，分別繪有《聖母與聖子》和
聖彼得、聖天使長加百列、聖天使長米迦勒和聖保羅。在畫
屏下端正中間是基督半身像，左右則分別是『悲哀聖母』、
聖福音約翰、聖施洗約翰和抹大拉馬利亞。畫屏最頂端則是
天父的形象。

　儘管這是少有的幾件署名為『佛羅倫斯喬托大師作品』
的作品，但作者究竟何人，目前還存在不少爭議。這幅畫屏
1330年時由傑拉·迪·塔泰奧·佩珀利放置在波隆那聖母瑪
利亞天使小教堂。

　評論界認為，儘管從畫中人物，特別是聖母的雕塑感和飽
滿度以及整體新穎而鮮豔的色調來看，這幅作品應該是出自
大師本人的構思，但創作應該還是來自喬托工作室的集體合
作。這幅作品對於十四世紀波隆那的文化藝術風格也造成特
殊而深遠的影響。」（《喬托》，保羅·達米亞諾·弗蘭澤
塞、米萊納·馬尼亞諾合著，2006年）

　值得一提的是，有最新研究結論認為，這幅畫屏應該是受
貝爾特蘭多·德爾波傑托委託為位於波隆那省的畫廊城堡內
一座禮拜堂而作。

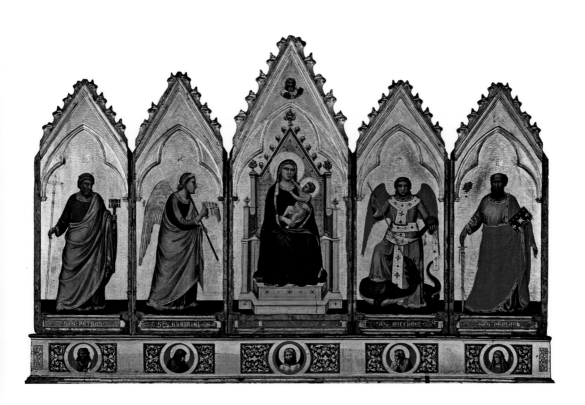

藝術家與凡人│The Artist and the Man

貼近喬托

科技復原：喬托的真實容貌

2000年在帕多瓦舉辦了一場喬托作品展，就在展覽前不久，喬托的遺體被發現，人們開始嘗試復原喬托的容貌。我們姑且說是發現，因為我們早就知道喬托是被厚葬於聖雷帕拉塔教堂——佛羅倫斯主教堂聖母百花大教堂的前身——喬托的骸骨從教堂的地板下發掘出已有多年。這些骸骨被放置在一個有機玻璃的盒子中，但尚無法確定其身分。經過耐心而仔細的研究，斯特凡諾・謝尼直覺地意識到，瓦薩里記載的喬托墓葬的準確位置，應根據舊教堂的入口進行定位，進而斷定無名骸骨正是大師的遺體，並將其復原。

此後，人們非常期待透過最先進的技術進行科學分析，復原喬托的樣貌，並進行DNA鑑定，竭盡所能得到更多關於喬托的資訊。正如謝尼在（2000年）展覽的畫冊中所寫的：「喬托究竟是什麼樣子？出生後不久，他就出現了發育遲緩的跡象。身高應低於160公分（158公分左右，甚至更矮），上身長而腿短，因為之前摔傷，所以走路一瘸一拐。他的頭特別大，彷彿一塊石頭嵌在粗笨醜陋的軀幹上。不對稱的臉部，讓他醜陋的樣貌，難以掩飾。扁平的額頭，讓人想起原始的穴居人。眼眶極闊，眼大如牛（左眼大、右眼小）；鼻子又高又尖，小得與臉部完全不成比例；頷骨寬厚，頸部粗壯。這就是為什麼這個「畸形」——彼得拉克曾經這樣說過——醜得人盡皆知，與他非凡的藝術天分形成鮮明的對比……。」

接著，我們繼續來看科學檢測的結果。可以確定喬托去世時約70歲——根據歷史記載，他生於1267年，因此死亡時間大概在1337年——他的骨骼有明顯老年骨質疏鬆症的跡象。除了豆類、乳酪、杏仁與榛子外，他食用肉類過多，特別是熟肉，這種飲食只有有錢人才能負擔得起。

根據他下頷骨的關節來看，他應該是一個多話的人，這也被歷史上喬托雄辯且伶牙俐齒的記載所佐證。透過電子顯微鏡觀察他的牙齒，上面的細微痕跡說明他工作時有咬筆桿的惡習。……此外，他經常仰著頭，這是專心繪製壁畫或巨幅作品的畫家的慣用姿勢。乳突骨的增生，也證明他頸部側後方的肌肉組織經常處於收縮狀態。

不僅如此，為了創作令人嘆為觀止的作品，喬托還忍受著顏料的污染。……透過使用原子吸收分光光度計檢測，在喬托的骸骨中發現大量砷、鉛、鋁、錳、鋅和銅的殘留，遠遠超過正常標準。這並非偶然，根據欽尼諾・欽尼尼書中記載喬托的用色習慣，主要顏料均含有這些化學元素。藝術家作畫時很可能油彩不斷滴落在身上，有毒物質透過呼吸和皮膚接觸被長期吸收。但是這種毒害或中毒，並不足以損害喬托強健的身體，也無法阻止他達到能被厚葬於夙負盛名的聖雷帕拉塔教堂的地位。

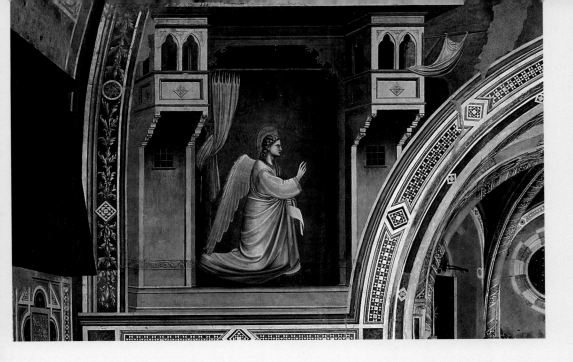

最後，讓我們來看看研究學者關於疑似喬托自畫像的一段有趣論述：「透過把復原的樣貌與帕多瓦的斯克羅維尼禮拜堂《最終審判》壁畫中，一直以來被認為是喬托自畫像的人像做對比，兩者非常相似。儘管在年齡上有明顯的差距，但頭部的側影幾乎一致。這也重新提出了藝術史上困擾眾人多年的自畫像起始時間的問題，也許我們應該把這個時間點的指標再向前調，並再次給這位來自穆傑洛的大師戴上一頂先驅者的桂冠。」

斯克羅維尼禮拜堂：壁畫損傷與修復

2002年，對斯克羅維尼禮拜堂的精心修復告一段落。修復專家朱塞佩·巴西萊曾寫道：「這是一種極為罕見的壁畫，使用了當時（以及之後）所有已知的技術。除了常見的技術（溼壁畫和蛋彩畫）之外，還有相當罕見的（乾壁畫、油畫），甚至是失傳幾個世紀後又被喬托重新發現的技術（比如用『羅馬灰泥』繪製仿大理石的方法，這種技巧在古羅馬時期非常普遍，但喬托在阿西西的聖方濟教堂繪製《方濟生平》時，對此尚一無所知）。」

但是除了一些末期裝飾的乾壁畫脫落之外，其他壁畫表面損壞的問題，都不是藝術家採用的技術問題，巴西萊認為：「禮拜堂壁畫損壞的最初原因是十八世紀末、十九世紀初斯克羅維尼宮（及其毗鄰的禮拜堂）被廢棄了。……其後，（1817年）禮拜堂前面，建於十五世紀的小柱廊倒塌，（1824年）已經成為危樓的斯克羅維尼宮被拆除。禮拜堂由此失去了正面和左側面的保護。……還不只這些，1885年市政委員會（自1880年起，禮拜堂歸帕多瓦市政府擁有）一致決定，移除禮拜堂正面的壁畫裝飾，此舉加劇了磚砌牆面的滲水問題。這些變

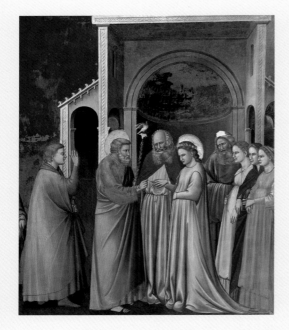

在進行修復時使用了合成樹脂，造成了長期性的損傷後果。1979年弗留利地區發生地震，帕多瓦地區亦有震感，造成壁畫中一些早期損傷的部分再次復發。

在最近的一次修復前，人們對禮拜堂進行了長期的研究，期間只針對建築結構展開了幾次緊急維修（將禮拜堂正面的大門封閉，入口改在側面；修繕房頂；外圍牆面裝飾的絕緣處理）。此外，玻璃窗被遮蔽起來，防止陽光再照射到顏料上，白熾燈被替換為更合適的冷光燈，禮拜堂內的溫度與溼度也被持續監控。

現在只有對入內參觀人數的限制和加裝的過濾通道，可能帶給觀者一些不便，但這些都是必要的措施，因為我們的呼吸會排出一定量的水蒸氣，「這一因素會無形中加劇壁畫的硫酸鹽化現象，進而破壞壁畫。」真正對壁畫的修復，除了清除固定設施外，主要是「加固基礎層，清除長久以來積留在壁畫表面的物質（空氣中的灰塵），以及用新材料替換原來出於保護目的（固定顏料層）或美觀目的（塗抹『中性』油灰）覆蓋於壁畫表面的材料」。

十九世紀末，為了固定脫離牆體灰泥層的保護性處理，釘下3200顆鉚釘（之前先揭取了鉚釘頭部已經變質的油灰層，將這些鉚釘隔離出來，在上面重新塗抹灰泥，並與油灰層隔離）。修復專家們還填充了壁畫缺失的部分，當然這些填充的材料都是能清楚辨認的，也是可以移除的，這樣就能讓欣賞者在任何情況下都能清晰地觀賞壁畫。

研究與發現：喬托在那不勒斯

多年來，皮耶路易吉‧萊奧內‧德‧卡斯翠斯一直在研究喬托在那不勒斯的生平。最近（2007年）他將研究成果公諸於世，以系統的

故……，導致禮拜堂建築遭受嚴重破壞，特別是在拱穹、右側牆面的最上層（與拱穹相連的部分）、正面牆內壁和正門對面的拱門部分。

「牆面的損壞導致相應部位的壁畫受損，其他部分的壁畫也因潮溼受到嚴重破壞，甚至在某些情況下（如《與博士爭吵和前往受難地》），不得不將壁畫揭取後移到新的地方保存（1893-1894年）。1885至1895年間，市政府對建築進行了大規模的加固和修復，以避免禮拜堂淪為一堆瓦礫，同時對壁畫也進行了根本性的修復。……1943年，一顆炸彈落在附近，旁邊的隱士教堂被炸得面目全非，而禮拜堂卻奇蹟般地倖免於難。儘管如此，當保護壁畫牆面的設施被拆除後，還是發現了多處損毀問題，特別是天藍色顏料層出現了粉末化的跡象。」

巴西萊還提到，六十年代萊奧內托‧廷托里

方式介紹了喬托在那不勒斯工作的歷史記錄。他的研究也讓人們對喬托的委託人——安茹的羅伯特國王和那不勒斯王國宮廷，有了更深的了解。當時眾多藝術家和詩人匯聚於此，讓那不勒斯王國文化氣息異常活躍。在喬托之後，薄伽丘和彼得拉克也曾居住在那不勒斯。

作為歷史上第一個人文主義君主，羅伯特希望有計畫地塑造自己「賢王」的形象，他想讓當時最偉大的藝術家侍奉身邊，不僅歌頌他的形象，也傳揚他的理念和夢想。他設計了一個規模空前絕後的形象工程（喬托和畫室在那不勒斯繪製作品的面積，遠遠超過之前的所有委託），把責任、社會作用和個人修養密切聯繫在一起。

鑑於《喬托在那不勒斯》（2007年）一書作者講述得極為清晰，我們在這裡引述最有意義的幾段：「在喬托來到那不勒斯之前，由於安茹的羅伯特長期遠離那不勒斯，1318-1324年他在普羅旺斯停留了整整六年，整個一十年代和二十年代的大部分時間，安茹王國首都的藝術品訂製，大都是來自羅伯特的母親——匈牙利的瑪麗。這一時期，彼得·卡瓦利尼和他的羅馬追隨者，在那不勒斯廣受歡迎，聖眷日隆。

「彼得·卡瓦利尼1308年來到那不勒斯時，尚是查理二世在位，他的藝術統治地位是如此堅固，即使是1317年西莫內·瑪律蒂尼以聖盧多維科封聖為主題繪製了祭壇慶典裝飾屏，抑或是王室從西恩那訂購了大量貴重禮器，都未能在當地引發足夠的回響和藝術品味的改變，讓我們今天能從有關藝術事件中模糊地推測出來。

「1324年，羅伯特回到那不勒斯，他一方面希望擴張安茹王室在義大利半島上的政治霸權；另一方面希望建立一個學者型的『現代』王室，作為霸權鏡子的修正。由此掀開了義大利南部安茹王朝藝術史新的一頁。羅伯特夢想建立一個真正的義大利王國，將義大利近地中海的南部地區和北方富裕的領地統一在一起，之後他就能把自己意氣風發的舞臺遷往普羅旺斯……最終他未能實現這一夢想。……然而，他對托斯卡尼地區圭爾弗派城市擴張政治霸權的努力取得了不少成果，佛羅倫斯首當其衝。……對這位安茹王室的君主來說，由於他的父親和祖父欠下了教宗國太多的債務，他又為了前文提到的收復西西里的夢想多次強行大幅舉債，他迫切需要治理王國的財政狀況，並儲備大量現金以備急需。而佛羅倫斯銀行……，在這一時期成為他越來越不可或缺的臂助。……1328年喬托來到那不勒斯，這件事並不能簡單地視作一種『品質』選擇，即在藝術市場上選擇最時髦的商品——事實上，喬托並不應成為西莫內·瑪律蒂尼的替代品……。而是不同的政治氛圍和文化傾向的基本表達。

「只有如此，我們才能全面瞭解喬托在『新城堡』大廳中繪製的壁畫《著名人物》的複雜性和現代性；也唯有如此，我們才能真正理解為什麼同時代的托斯卡尼文學家——從安德列·迪·蘭奇亞到薄伽丘，從佛羅倫斯的喬瓦尼到彼得拉克——都對喬托在那不勒斯的作品特別賦予大量的『溢美之詞』。……邀請喬托來那不勒斯為聖嘉勒教堂繪製壁畫，並不僅僅是按照安茹王室的傳統，邀請當時義大利最德高望重的畫家，更是邀請方濟會最傑出的畫家，以藉此加強方濟會，以及與方濟會關係密切的銀行家和金融家的家族，特別是佛羅倫斯的關係，一舉數得。」

喬托來到那不勒斯的首要任務是裝飾聖嘉

勒教堂，他在教堂大殿和禮拜堂中繪製了《舊約和新約故事》，在教堂後殿區域繪製了《啟示錄故事》。聖嘉勒教堂與羅伯特國王和他的妻子桑奇亞淵源很深，桑奇亞把教堂的多個禮拜堂的資助任務分派給他親近的王室成員。此後，喬托又承擔了裝飾「新城堡」的複雜工程，他從古代故事中汲取靈感，在人文主義王室的建議下，創作了古代著名人物（包括女人）組圖。這是一組經典的形象，讓人直接聯想到羅伯特這位君主身上。喬托這組畫作是如此知名，以至於幾年後，另一位君主——米蘭人阿佐內·威斯孔蒂委託喬托為其繪製同樣的作品。

為順利完成「新城堡」的裝飾工程，安茹的羅伯特為喬托提供了大量的助手，不僅資助當地的畫家，也包括隨同大師一起前來那不勒斯的追隨者。此外，對喬托本人，羅伯特甚至封其為王室親屬，而不是簡單的忠實隨同。那不勒斯實際上成為了一座大工地，而一個新的王室藝術家的形象也從此誕生：「正如同之後在歐洲哥德文化真正的『傳播中心』——如同阿維尼翁這位藝術家，偉大的藝術家、畫家、雕塑家、金銀首飾匠與建築師，被邀請、召喚來到那不勒斯，脫離甚至違背所有行會的規則，面對肩負的巨大責任，發揮了特殊而傑出的作用。」

作為王室親屬頭銜的交換，喬托被要求承擔大量的管理工作，這是「與王室關係最為密切的『親屬』藝術家們的另一個傑出貢獻，他們的主要精力可能都集中在積極參與整個工程的『規劃』方面，這項工程已經不再被看作是純粹的手藝活，或是簡單的手工勞作，而是安茹王室『文化政策』極為重要的一部分，透過畫像、多彩的裝飾、贈禮，以及特別研究的，有

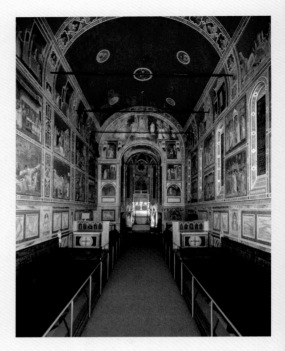

時甚至是首次實驗的內容和圖像歌頌讚美王家族。」萊奧內·德卡斯翠斯（2007年）

此外，他也詳細論述了喬托在那不勒斯的第一項工作（聖嘉勒教堂）中令人好奇的規劃：「教堂選擇的建築平面圖，讓人想起焦阿基諾·達·菲奧雷的理論，展示了這位神祕主義者關於世界三個時代的預言。為什麼這位掌握著義大利半島圭爾弗派政治命運的君主，會選擇這樣一個如此接近方濟會最極端派別的神貧立場和千年焦慮的危險規劃？

「1288年，羅伯特與他的兩位兄長，代替父親成為敵對的阿拉貢王國的人質，當時他才年僅11歲。在長達七年的監禁時間裡……，他和兩位兄長各方面的教育（受嚴格限制的）應該全部都是由幾名方濟會士負責。這些方濟會士陪伴他們起居，並擔任他們的教師和聆聽懺悔

的神父，特別是其中的加泰隆尼亞神父彼得‧斯加里耶爾，他與當時『屬靈派』的代表人物，神學家彼得‧迪‧喬瓦尼‧奧利維關係密切。

「彼得‧迪‧喬瓦尼‧奧利維創作了一部著名作品，對焦馬基諾‧達‧菲奧雷關於《啟示錄》的著作進行評述。……羅伯特部分繼承了母親對方濟會親近的傳統，1304年他迎娶了馬略卡的桑奇亞，桑奇亞的父母是雅各二世和艾斯克拉蒙達‧迪‧富瓦，他們一直是小修道院和女修道院的保護者和創立者。」

我們應該還記得，與羅伯特一同充當人質的一位兄長，正是1317年被封聖的盧多維科。桑奇亞也曾要求解除婚約，加入修會。羅伯特想盡一切辦法在他的王國內保護屬靈派，幾乎到了與教宗對抗的地步。出於政治上的謹慎，羅伯特後來不再採取強硬手段，但他在壁畫中宣揚自己真正的宗教思想，彷彿是想用某種方法報仇雪恨。喬托曾接受方濟會主要教堂的委任並且也是為教宗工作過的大師，不邀請他又能邀請誰呢？在那個時代，喬托和他的作品，正處於政治和宗教複雜版圖的中心。

同時代文學中的喬托

羅伯特‧隆基認為，由於喬托的存在，因此才產生了現代藝術評論。在喬托之前的數百年間，文學作品從未對同時代的現象表現出興趣，但與喬托同一歷史時期的眾多作家和文學家，卻對談論和讚揚他的作品習以為常。此外，藝術品收藏開始興起，法蘭西斯‧彼得拉克就曾在他的遺囑中提到：「一幅繪著聖母的木板畫……，這件作品的美，淺薄的人無法理解，但卻讓大師們震驚。」文化人士評論藝術家的作品，讚美他們的才華，終於不再把他們

視作簡單地處理材料的畫匠。

讓我們重溫一下喬托在世時或去世幾十年後，著名的文學作品中提到他的片段。

「契馬布埃自以為在繪畫方面擅長，如今喬托成名，令前者黯然失色。」（但丁，《煉獄篇》，第11章，第95-97行，約1310年）

「……他是那個時代繪畫領域最具權威的大師，他筆下的人物形象和動作都栩栩如生……。」（喬瓦尼‧維拉尼，《編年史》，約1340年）

「……他有如此傑出的才華，在那哺育眾生、載負萬物的自然世界裡，在星移斗轉之下，沒有一樣東西他不能用自己的畫風和畫筆把它畫出來，而且畫得唯妙唯肖、栩栩如生。他的畫很多時候，竟然騙過人們的眼睛，叫人乍看之下，竟以為是實物，而想不到是圖畫。到他手裡，繪畫才又重新發揚光大起來，成為佛羅倫斯的榮耀。在此之前，由於某些人的過失，繪畫藝術沉寂了幾百年，彷彿繪畫只是讓庸俗的人看了開心，難登大雅之堂；而更難能可貴的是，儘管他獨步藝壇，堪為人師，但卻十分謙遜，對『大師』的稱號堅辭不受。而那些成就遠不及他，甚至比他學生都差得多的人，卻不知羞恥地占用這個稱號。」（喬瓦尼‧薄伽丘，《十日談》，第六日，第五個故事，約1350年）

「被稱作奧爾卡尼亞的聖彌額爾菜園聖母院（佛羅倫斯聖彌額爾教堂）貴族祈禱室首席繪畫大師提出了一個問題：『除了喬托，誰是最著名的畫家？』有人說是契馬布埃，有人說是斯德望，有人說是貝納爾多‧達蒂，還有人說是布法爾馬可，沒有一個定論。人群中的塔泰奧‧加蒂說：『當然有很多天才畫家，他們繪製了很多普通人難以完成的傑作。這樣的藝術

143

曾經有過，但今天已經看不到了。』」（法蘭西斯·薩蓋蒂，《小說》，第136章，約1395年）

喬托與貧窮：一位品德高潔的人？

關於這位當時最著名的畫家，我們利用簡短的附記說明，從很多撰述中可以發現，有些彼此互相矛盾：喬托為方濟會服務，但卻公開表示與方濟會原本神聖的貧窮理論保持距離；他為放高利貸的人服務，卻用他非凡的作品展示富翁的野心；他為當時最有權有勢的國王服務，推行國王的形象計畫，透過宣揚「神貧」和與焦阿基諾·達·菲奧雷的極端立場相關的「千年國說」樹立威望。

此外，喬托的天分和對不同環境的適應能力，被同樣為安茹的羅伯特所用的文人雅士所讚美，正因如此，這些讚美喬托的文學作品，不完全是對大師非凡創新的作品真誠的讚嘆，至少還有一部分是被操控的。

喬托好肉食，身材矮胖，但卻能把畫筆用得出神入化。他被人譴責放高利貸，也被所有的資料證實是方濟會畫家。那麼，真相是什麼？事實上，由於時間久遠，歷史學家只能做出一些假設，而非確證。也許我們應從當今世界的觀點中跳脫出來，真正進入藝術家生活的那個年代，在那時，畫家這個名詞，首先讓人想到的還是一種手藝。喬托是第一位能夠完全滿足不同主顧需求的畫家，他的能力獲得前所未有的普遍認同，成為當時以教宗和國王為首的各大勢力競相邀請的對象。

在我們看來，喬托應當知道如何利用這種天資給自己帶來幸福的生活，當然也包括財富，藝術家自也不能免俗。也許這樣就能解釋他貪財的「醜事」，也能明白為什麼他創作了一首

《貧窮之歌》（布斯尼亞尼，1993年），這首歌是這樣唱的：

很多人都在讚美貧窮，說這樣能讓人完美無瑕，有人嘗試了，那些嚴格遵守的，甚至變得一貧如洗。這種說法影響頗大，但要求有些過於嚴厲。如果我理解無誤的話，這種說法，在我看來過於極端，但卻被廣為讚頌，稱之為沒有罪惡的極致。不過，這種說法需要有堅實的基礎，不要被風一吹就倒，或者有充分的證據來支撐，免得將來還要改正。

這種貧窮反對人的欲望，不得不讓人懷疑它也有可能犯錯，它經常讓人們做出錯誤的判斷，剝去了貴婦和少女的榮光，導致偷盜、強暴和卑劣的撒謊行為習慣，奪走所有人可敬的地位。物質匱乏讓人失去理智，與其說布雷努斯是被誘惑的，倒不如說是貧窮讓他洗劫羅馬。每一個與欲望戰鬥的人，不想讓它出現在自己面前，殊不知當你這樣想的時候，它已經讓你愁容滿面。

這種貧窮到底有多麼崇高，我們可以從過去的經歷清楚地看到，只要沒有欺騙，是否恪守貧窮並不重要。恪守的也不值得讚頌，因為這只是他們的謹慎處事，既非學識，也非才幹，更不是美德。將摒棄財物視為美德，我對此感到非常羞愧，但類似的事情經常發生，野蠻的行徑取代了美德。美德應該是健康向上的，鼓勵明智的願望，誰更具備美德，就能更加快樂。

這方面你可以找到一個論點：上帝就此有過多次評論。上帝說：「看他想要多少東西」，他的話很深刻，還包含另一重意思，即獲得財物是有益的。如果揭開你臉上蒙著的面具，看看下面隱藏的東西，你將發現上帝的話語呼應了他神聖的生活，他履行權力，一直非常滿

足，儘管他擁有的很少，這只是為了不讓我們過於貪婪，而不是讓我們故意貧窮。

我們經常能看到，最讚頌貧窮生活的人反而缺少平和，這種人總是在研究和忙碌，彷彿能從那兒啟程奔赴遠方。如果他取得了榮耀和成功，名聲很快就把他變成貪婪的狼。他的偽裝以假亂真，應該用石頭把他埋葬，披著假羊皮最壞的狼，也能偽裝成像是最善良的羊；這樣令人羞愧的天分讓世界變質，如果不儘快追根究柢，這種虛偽將不會給藝術和世界留下一分淨土。

來吧，為身邊那些表情嚴肅的人歌唱，他們的行徑多麼怪異愚蠢；如果他們倔強而冥頑不靈，讓我們持續歌唱，直到他們低下頭來。

創新者喬托：空間渲染

研究學者認為，喬托繪畫最大的創新之一就是對真實空間效果的嘗試，儘管這還不是「早期的」透視法。埃爾文·潘諾夫斯基在他的重要著作（《作為「象徵形式」的透視法》，1924年）中，即對透視法做過如下表述：「在喬托和杜喬的努力下，中世紀的形象表現手法終於被超越了。繪製一個空心結構的內部空間或封閉空間，並不僅僅是簡單地確定繪畫物件的位置，由此帶來的是對繪畫表現形式評價的一場真正革命。牆壁和畫板不再僅僅是放置物體或人物的載體，而是成為一層透明的介面，透過這一層介面，我們可以想像，看到了一個受限但開放的空間。用專業的話來說，這層介面是『形象顯示層』。」

另一位不同背景、不同風格的學者羅伯特·隆基，為他的一本關於喬托的專著取名《空間的喬托》（1952年），書中為讀者重點介紹了喬托的空間渲染和繪畫作品的視覺真實感。他

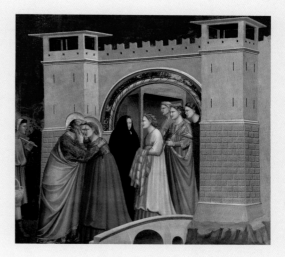

並用簡短的篇幅談及斯克羅維尼禮拜堂著名的小房間：「無論誰站在禮拜堂的中心，也就是觀察後殿方向最好的位置，都會立刻產生清晰的、觸手可及的錯覺，那兩個繪在牆上的小房間，就像真的是在牆上『鑿出來』的，是整個禮拜堂建築結構的一部分。

「這種以假亂真的視覺效果，與兩個哥德式的拱頂相得益彰。這兩個哥德式拱頂位於禮拜堂『真正』凹陷進去的後殿部分，二者向上延伸，在禮拜堂中軸線上方相交。好似禮拜堂內部的光線從中心出發，分別擴散到兩個牆上繪製的小房間中，甚至照在小房間直欄窗的窗框和小柱子上；而外部的光線同樣從打開的直欄窗照進來，天空並不是『抽象的』深藍色，而是呈淺藍色，並且與從後殿（真的）窗戶照進來的光相映成輝。以至於人們甚至期待透過直欄窗，看到燕子從不遠處隱士教堂的屋簷下飛過。」

喬托與同時代的音樂

「每位旅行者走進城市的建築古蹟參觀時，

都會（在壁畫和油畫中）發現大量描繪聲音的圖畫，以樂器為主題的插圖，充滿了不尋常的力量和濃烈的情感。在中世紀的（民事或宗教）公共建築中，幾乎都保存著直接或間接反映聲音或音樂的圖畫。從諷喻畫到真實描繪的場景，在這些場景裡，聲音作為聽覺信號，是告訴我們將發生什麼，或什麼已經發生了的決定性因素。」朱利奧·卡廷和法蘭西斯·法金兩位研究學者正是根據上述觀點，在2000年帕多瓦舉行的展覽上，對斯克羅維尼禮拜堂的壁畫提出一種極為特殊的解讀：喬托在創作壁畫的過程中，不僅描繪了當時的樂器（六弦琴、長號以及其他彈撥樂器、打擊樂器和管樂器），還在作品的整體構思上，從作曲家瑪律凱托譜寫的經文歌《萬福，天上母后──母親無罪》汲取了靈感。實際上，或許在喬托的40幅壁畫組圖和經文歌40個小節之間，存在著同步對應的關係。

不僅如此，音樂本質上是數學，而數字對於中世紀的人來說，具有無限的魔力（因此也吸引了同時期的藝術家），當時的人們把數字視為一把鑰匙，用來開啟並解釋象徵主義和宗教論點下的世界。為了更好地說明這一觀點，我們再引述卡廷和法金（2000年）論文中的一段：「儘管神祕主義者總是將繪畫中所表現的聲音──通常是音樂──與象徵和諷喻意義聯結在一起，但在喬托的壁畫中，聲音出現的場合更加頻繁。在很多作品中，音樂重新奏響了現實主義的樂章，例如《聖母領報》、《啟示錄》（位於基督杏仁形光環兩側的天使吹響了喇叭，宣告審判基督的降臨）、《基督的故事：被捕》（悲傷的號角聲在空中迴盪），以及《聖母瑪利亞的故事》系列組圖中的《聖母瑪利亞的婚禮隊伍》。

「《聖母瑪利亞的婚禮隊伍》這幅壁畫的表現形式和敘事結構是獨一無二的，畫面場景空間清楚地被分成兩部分，兩組形象雖被分離，卻都是同一主題的組成部分。新娘帶領著純潔少女組成的隊伍（能看到六人，還有一人隱藏在隊伍中間）居於一側；另一側的五個人，正在舉行儀式：其中有兩位司鐸、一位六弦琴演奏者，新郎家門前還有兩個吹奏長號的人，對稱地站在六弦琴演奏者的兩邊，他們吹響長號，宣告隊伍抵達。人物位置的安排，引發兩種對於聲音和空間布局不同的觀點。

「第一種觀點認為，畫面把原本應先後演奏的音樂描繪成同時演奏，而事實上六弦琴和長號明顯不應同時演奏。……第二種觀點認為：從空間布局和表現結構來看，六弦琴演奏者位於其他四個人中間，兩位司鐸在一邊，兩位吹奏長號的人在另一邊；這種布局讓人想起應是屬於基督教命理象徵的一些因素。

「畫面另半邊有五個人，這個數字通常暗指耶穌的五處聖傷，但（中世紀著名神祕主義者）賓根的希德格認為，五這個數字代表著典型的人類宇宙縮影：耶穌被刺穿的五處傷口代表著他的仁愛。此外，艾萊奧諾拉·瑪利亞·貝克認為，六弦琴既是象徵貞潔的樂器，也是『新的歌聲』。」

喬托的時尚：與時代格格不入

這位中世紀畫家──他並不是唯一一個──在繪製人物時，通常選擇同時代的服飾和髮型，以便使得所描繪的情景更具現實感。例如在繪製聖經故事時，畫中人物的衣著裝扮並不是故事發生時代的樣式，而是畫家和觀眾日常能夠看到的樣子。而對聖方濟這樣一個生活在幾十年前的人物，喬托在繪製他的生平時，亦

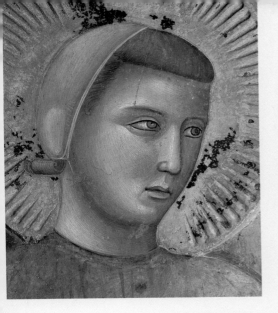

復如是。因此，有關時尚的資料對歷史學家的研究很有助益，可以作為判斷喬托作品的年代提供重要參考。

盧奇亞諾‧貝羅西就是一位從事這一特殊領域研究的專家，他在《喬托的綿羊》（1985年）這本著作中寫道：「白色的寬邊帽下是垂至頸部的長髮，長髮末梢用熱烙鐵燙成向上彎曲的髮捲……。1303至1305年喬托為帕多瓦的阿雷納禮拜堂繪製壁畫時，這種髮型已經流行開來。在一些寓意畫的小場景中，也能看到上述髮型，例如《最終審判》中的真福者和墜入地獄的惡人（身上還留有活著時的衣著痕跡）；《迦南的婚禮》中的侍者，向聖母瑪利亞求婚的人，朝拜初生耶穌的三智者，該亞法和希律的僕人；《耶穌受難》中的士兵。

「《最終審判》正中的耶穌形象，是以禮拜堂的出資人恩里克‧斯克羅維尼為原型所創作，他的髮型也是如此。如果他的頭髮沒有燙過，肯定不會出現末梢向上彎曲的效果。很明顯地，十四世紀初的文化人不願讓頭髮垂至頸

部或肩部，這與十三世紀後半葉男士的髮型，形成鮮明對比。十三世紀後半葉男人們的頭髮，大都軟軟地披散至頸部。……在所有能發現這種頗具古代風韻髮型的例證中，值得一提的還有，阿西西聖方濟上教堂中的一組《聖方濟的傳說》壁畫。在這些壁畫中，有的人物已經留起了捲髮，或是把頭髮梳理在頸部上，同時也有人留著披肩髮，比如這組壁畫中最後繪製的一幅——《普通人的敬意》。」

根據壁畫中人物的髮型和其他的一些跡象，貝羅西在他（1985年）的作品中斷定，喬托在阿西西創作的壁畫組圖要早於帕多瓦。貝羅西還分析了帕多瓦阿雷納禮拜堂《最終審判》中一些次要女性形象的衣著，「她們身穿長大寬鬆的罩衫，領口很緊。在衣服的下緣、衣領和接縫處，能看到很寬的刺繡鑲邊，也可能是黏上的，整件服裝顯得非常奢華。女人們大肆炫耀這種裝飾，甚至在上衣胸部也繡上一條更寬的鑲邊。聖母也這樣裝扮自己。在《迦南的婚禮》中，年輕新娘的衣服上也滿是這種刺繡鑲邊。」

貝羅西在（1985年）著作中，也沒有忘記介紹女性的髮型，「喬托在帕多瓦時，盤頭髮辮已經成為流行的時尚，這種髮型是從後頸處開始編辮子，然後把辮子向上盤，在頭頂處繞一圈，彷彿一個花環。而在阿西西的壁畫中，眾多女性形象中沒有一個是編這種辮子的。她們打理頭髮的方法更複雜，要使用頭帶、髮帶和頭繩固定頭髮。」

此外，「關於男性的帽子，在《聖方濟的故事》這組壁畫中可以看到，最獨特的男帽樣式就是在前額部位向上凸起，形成一隻角的樣子。……在帕多瓦的壁畫中，沒有人戴著這種帶角的帽子，反而多是戴著緊緊包住頭部的帽

子，把所有可能露出來的頭髮，都緊緊地固定在帽簷內，看上去好像帽子做工凹凸不平。」

電影裡的喬托：帕索里尼的見解

皮埃爾·保羅·帕索里尼，是位作家、詩人與電影導演，三十年代末曾在波隆那大學跟隨羅伯特·隆基學習藝術史：正如帕索里尼自己所說，這段經歷對他非常重要，讓他的詩歌和電影作品充滿魅力。比較知名的有《軟乳酪》（1963年），這部電影以「活人畫」的方式，向觀眾展示了蓬托爾莫和羅素·菲奧倫迪諾的《放下十字架上的耶穌》。還有受到安德列·曼泰尼亞《死去的耶穌》啟發創作的《羅馬媽媽》（1962年）。

他更著名的作品，是根據薄伽丘《十日談》改編的同名電影（1971年），喬托在這部電影中占據了重要篇幅，帕索里尼還親自扮演了一位湊巧前往那不勒斯工作的喬托弟子。在影片中，帕索里尼虛構了一段繪畫故事，他並沒有選取喬托在那不勒斯繪製壁畫的片段，正如我們之前所說的，這些壁畫一直被忽略了，直到最近才被重新研究和評價。帕索里尼向我們展示的則是主人翁的一個夢，他繪製的壁畫很像帕多瓦斯克羅維尼禮拜堂正面牆內壁的《最終審判》，但突破了所有束縛，在壁畫正中的杏仁形光環內，女演員西爾瓦娜·曼加諾身穿聖母的服裝，取代了耶穌的位置。

帕索里尼之所以親自演出，有可能是因為原定的男演員在開拍前一天的晚上突然宣布棄演，或者是像法蘭西斯·加盧奇書中所寫的：「選擇扮演喬托（更確切地說是扮演『他最出色的弟子』），是基於繪畫與文學之間千絲萬縷的聯繫，這種聯繫在電影中凝聚，卻又超越影片本身的限制，給帕索里尼的研究指明了方向。……羅伯特·隆基提出了從喬托到馬薩喬，再到卡拉瓦喬的『立體的』繪畫譜系，參照這一點，帕索里尼得以在拍攝無業遊民最卑賤的生存世界過程中（特別是拍攝《迷茫的一代》、《羅馬媽媽》等最初幾部電影過程中），重新神聖地看待那個世界，也把那個世界神聖化。

「……在探尋珍貴的文學淵源時，繪畫發揮了完全外在的助力作用……。鏡頭裡的畫面真的像是『圖畫』。……帕索里尼認為，電影是『現實的書面語』，他在繪畫中尋找現實主義改編『作品』的布局範本。……在新現實主義文學衰落後，電影成為一種將多變的生活狀態固化的方法。帕索里尼扮演的喬托弟子，夢想著創作大師的作品，實際上是複製了他自己和他的夢想，亦即從繪畫大師身上學習在作品中固化現實狀態的方法。透過在電影中表現夢想的隱喻，帕索里尼完成了一幅充滿肉體與鮮血的畫作。這位畫家導演在電影首映會上，引用了電影結尾的一句著名台詞：『如果只是夢想便足夠美麗，何必要創作它呢？』。」

喬托的簽名和對古代的記憶

我們在本書中多次提到，喬托是古典時代之後，首次對自身有更清晰意識的藝術家，甚至成為當時文人長期提到的對象。喬托為畫家樹立起新的形象，他不再被視為簡單的工匠，而是一件作品的創造者，作品不僅包含材料，更凝聚了他的思想，這一觀點也被喬托的簽名所證實。

瑪利亞·莫妮卡·多納托對此進行了深入研究，經過盡可能廣泛地鑑定這位中世紀佛羅倫斯藝術家的簽名，她提出了一個新發現。這位研究學者首先回顧了三件喬托簽名的作品，包

括保存在羅浮宮的《聖方濟的聖五傷》、《波隆那多聯畫屏》和《巴隆切利多聯畫屏》，這三幅作品的署名分別為：「佛羅倫斯喬托作品」、「佛羅倫斯喬托大師作品」和「佛喬托大師作」。

多納托確認，「大師」的稱號是從1328年開始出現在喬托的簽名中，「這在當時畫家署名中是非常罕見的，也與《十日談》（第六日，第五個故事）中說喬托因為謙遜『對大師的稱號堅辭不受』互相矛盾。」多納托還指出：「喬托的簽名雖然有不同的寫法，但格式一直是統一的，即在『Opus』後面接著寫他的名字，不過，這一點並未引起任何人的興趣，甚至都沒有人注意到。儘管被人們忽略了，但喬托的簽名，還是為署名格式的簡短化和符號化貢獻卓著……。實際上，直到十四世紀時，畫家的署名還是以『我創作了……』（me fecit…）或『我畫了……』為主，而『Opus』的格式以出人意料而引人矚目。」

那麼，喬托從哪兒發掘出這種在作品上署名的方法呢？瑪利亞・莫妮卡・多納托認為，這種簽名來自喬托正確解讀的兩座雕像基座上的署名。這兩座著名的雕像位於羅馬市中心，被稱作《牧馬山的狄俄斯庫里兄弟》，署名分別為「Opus Fidiae」和「Opus Praxitelis」，意即「菲迪亞作品」和「普拉希特勒作品」，這兩位是古代最著名的雕塑家。

換句話說，喬托把自己的畫作與他崇拜的古典雕塑相比較，正是透過向古代作品學習，喬托才讓自己的藝術煥然一新，甚至可以說，他只是複製了雕塑和古代藝術。多納托認為：「喬托的簽字使他千古留名，他不僅是一個『新的古代人』，還是新繪畫的旗手。從這個角度來看，『大師』這個詞也可以脫離其『合法』詞義，解讀為幾個世紀以來對建築家和雕塑家的習慣稱呼。」

喬托用詞的原創性和深奧的學識，使他的簽名不會被眾多弟子模仿，他們更喜歡使用慣常的方法署名；喬托的簽名反倒為後來與其水準近似的大師所模仿。多納托總結指出：「即便是在作品簽名的歷史上，喬托也代表著一個轉捩點，我認為這並不是因為他恢復簽名的正常作用……，也不是因為他開啟了『碑文時期』……，喬托之所以代表著轉捩點，是因為他採用了一種全新的『碑文』模式——當然這是他從古代大理石雕像上重新發現的——成為引領簽名文雅、隱喻傾向的旗手，並率先提出了簽名的完美形態和歷史意識。」他的簽名「很小，是他為了藝術家的自我展示，為了他們的自我意識，觀察古代事物時連續移動的目光留下的難以預料的軌跡。」

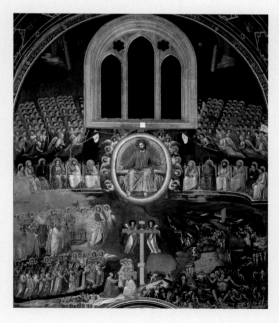

評論文選集 | Anthology

藝術成就前無古人

他再次將希臘繪畫藝術轉變為拉丁繪畫藝術，又進一步轉變為現代繪畫藝術，他創造了前無古人的最高藝術成就。

<div align="right">

欽尼諾·欽尼尼

《論藝術》，約1390年

</div>

與契馬布埃的邂逅

他的繪畫藝術起步於埃特魯里亞地區，在佛羅倫斯附近一個叫韋斯皮尼亞諾的小村子裡，誕生了一位天才少年，性情溫和。後來，波隆那的街頭畫家契馬布埃路過此地，看到這名少年正坐在地上在岩石上畫羊。少年小小年紀卻畫工精湛，契馬布埃對他非常欣賞。因為看到了自然天成的藝術，他詢問少年的名字。少年回答說：「我被叫做喬托，我父親的名字是邦多納，他就在後面的房子裡。」契馬布埃帶著喬托去找他的父親，請求他將喬托交給自己。看到契馬布埃相貌良善，窮困潦倒的父親便把少年交給了他，從此喬托就成了契馬布埃的弟子。

<div align="right">

羅倫佐·吉貝爾蒂

《述評》第二卷，約1450年

</div>

繼往開來登峰造極

羅馬之後的畫家……，總是相互抄襲，隨著時間流逝，藝術漸趨沒落。在此之後，佛羅倫斯的喬托出現了，他不願模仿老師契馬布埃的作品。喬托生在窮鄉僻壤，打從小放羊的時候，就在岩石上畫羊。經過刻苦鑽研，他不僅超越了同時代的大師，

也超越了之前的所有大師。在喬托之後藝術又陷入低谷，因為所有人都模仿他的繪畫。

<div align="right">

李奧納多·達文西

《大西洋古抄本》，約1500年

</div>

繪畫藝術回歸生活

這樣一個粗俗無能的時代，居然能讓喬托擁有如此的繪畫成就，這絕對是一個奇蹟。在人們對繪畫缺乏基本認知的情況下，喬托讓繪畫回歸了生活。

<div align="right">

喬治·瓦薩里

《藝苑名人傳》，1568年

</div>

超越前人震驚畫壇

他發現很多東西，並把這些發現引入繪畫，讓這些傑出作品震驚了整個時代……，他確立了如實展現人們臉部表情的基本方法，包括溫柔、愛慕、憤怒、恐懼、希望等等。他非常接近完美再現布料的皺褶，他發現了圖形消失和縮小的技巧，以及協調柔和的繪畫方法，作品品質遠遠超過之前的繪畫。

<div align="right">

菲利浦·巴爾迪努奇

《托斯卡尼榮耀頌》，1677年

</div>

對稱恰好圖案美妙

如果說契馬布埃是那個時代的米開朗基羅，那麼喬托就是拉斐爾。喬托創作的繪畫是如此優雅，使得他真正的弟子和其他人都無法超越，直到馬薩喬才在優雅方面勝過他，或者說不分軒輕……，在喬托筆下，對稱變得更恰到好處，圖案更加美妙，用

色更為柔和。那些尖細的手腳和驚慌失措的眼睛，還帶著希臘風格的餘韻，一切都變得井井有條。

路易吉·蘭茲
《義大利繪畫史》，1789年

同的人，從君主到牧羊人，從最智慧的哲學家到無知的孩子。

約翰·拉斯金
《佛羅倫斯的早晨》，1877年

喬托與但丁相互頡頏

在承認但丁偉大的精神和情感的同時，如果也注意到喬托與他生活在同一個時代，那就也要求我們對他的作品給予應有的評價。他和喬托生活的那個時代，造型藝術又恢復了它的自然力量，再度興盛起來。但丁同樣具有這種直觀藝術感的天賦，他運用他那想像力的眼睛，就能把各種事物看得那樣清晰，從而能勾畫出它們鮮明的輪廓。

約翰·沃爾夫岡·馮·歌德
《但丁》，1826年

展現明確人格特質

喬托既改變了過去使用的調色方法，又革新了繪畫表現形式的概念和方向。他把繪畫指引到現實生活，拿自己所描繪的人物形象和情感，與自己周圍的實際生活相對照。與此密切相關的還有一個情況，那就是在喬托時代，人情風俗一般變得比以前較自由，生活變得較熱鬧歡樂，而與新近開始崇拜的許多聖徒和畫家生活處在相近的時代。喬托繪畫的內容本身就要求，不但要畫出肉體形象的本質，也要展現明確的人物性格、動作、情欲、情境、姿勢和運動。不過喬托的這種傾向，導致作為前一階段藝術基調的那種宏偉的宗教嚴肅風格相對受到損失。世俗性獲得了地位並不斷拓展，喬托也在當時風氣影響下，讓詼諧滑稽和悲慟動人並列在一起。

格奧爾格·威廉·弗里德里希·黑格爾
《美學》

展示修道院生活美德

他是義大利人中，也是基督徒中第一個以某種方式理解了修道院生活的美德，並將其展示給各種不

從壁畫看到他對建築的激情

從聖方濟教堂的壁畫組圖中，就能看出喬托年輕時畫風的別具一格。他對建築充滿著激情，這讓他努力在壁畫中，以全新方式展現建築與人物形象的正確關係。在傳說故事的場景中，人們能看到一位真正的頂尖建築設計師，這恰恰證明了這位藝術家，在青年時期對建築而不是對繪畫的濃厚興趣。在宮殿、教堂和敞廊中，能夠清晰地感受到喬托設計它們時的快樂，他的設計連最微小的細節也不放過，而且一一實現。人們也同時發現，喬托把他與前輩之間的傳承、古代藝術的影響和對自然的研究，混雜在一起。

亨利·陶德
《阿西西的方濟與義大利文藝復興藝術的起源》

義大利人最自發的展現

對我們來說，喬托的作品有著深層次的現實價值，這是基於多方面的原因。首先，義大利人在形象藝術領域是西方繪畫最有力的先鋒，而喬托的作品是義大利人立體造型天賦最自發的展現。其次，在喬托所謂的單調乏味的表現形式中，我們發現了應該對自己真誠的寶貴教導。最後，即便是當代最優秀的藝術家，同樣具有類似的藝術表現形式單調的問題。我們不需要列舉太多的名字，僅舉保羅·塞尚和喬瓦尼·法托里兩人為例，在他們生前，兩人的作品遭受了痛苦的折磨，飽受各門類所有學院派藝術家的嘲諷和蔑視。

卡羅·卡拉
《喬托》，1924年

跨進禮拜堂重回孩提時代

我背負著年齡的重擔，走過這片草地，草地上開的花好像古代競技場圍牆上鑲嵌的骨架。當我跨進斯克羅維尼禮拜堂的大門時，彷彿突然時光倒流，我回到了孩童時代，出現在玩具房裡。左右兩邊是兩排玩具，回到幼年的我走在中間，神態莊重，步履輕盈，似乎沐浴在人間青春不朽的光芒中。

兩側的玩具來自喬托的壁畫，這是他的出類拔萃的特性，也是他不為人知的特點。壁畫的布局就像搭建的「小建築師」積木，畫面中鮮豔而純粹的顏色，也正是我小時候玩的方形積木、圓球和九柱球閃爍的色彩。而那邊，就是我的搖擺木馬。

每次當非藝術家的黑暗之手將失落天堂的光芒熄滅後，藝術家總是再度將它點亮。喬托不僅點亮了失落天堂的圖像，也重新點亮了那些玩具，我們曾經沐浴在那種溫暖的陽光下，彷彿在一顆巨大的珍珠內部，盡興地遊戲。這就像古希臘藝術一樣，沒有任何東西超越人的力量，一切都將分解後重新組合，一切都是可移植的。

就像祖父平靜地拿著畫筆，如同教育家一樣耐心地工作，製作玩具送給孫子們。還沒有什麼東西被罪惡的陰影染黑，雲還沒有從晴朗的天空中降下來。銀釘固定住了這片不變的晴空萬里，這片無邊無際濃郁的深藍色。

阿爾貝托 · 薩維尼奧
《聆聽你的心，城市》，1944年

常畫岩石很少畫花

在喬托的繪畫裡，以光禿、簡單的岩石做背景，令人驚奇地發揮了保持畫中各組物象造型平衡的作用。然而，儘管喬托對人物的姿態和表情觀察入微，他卻輕視在畫中展示他對植物或樹木的研究。這種立體藝術的傳統，對喬托繪畫風格上產生了多大的影響，只要我們記得他是聖方濟生平的畫家，就不難得出答案。如果喬托能再給我們多畫一些花，這位藝術史學家就會不勝感激地引用聖方濟讚美歌裡的詩句，以說明精神與自然的聯結，在他的作品裡是多麼顯而易見。

肯尼士 · 克拉克
《風景進入藝術》，1949年

開創十九世紀視覺藝術「分類」

1337年喬托突然離世，讓他未能應本篤十二世教宗徵召前往阿維尼翁。如果他去了阿維尼翁，應該會遇見西莫內 · 瑪律蒂尼，這可能會是他們第一次見面，而喬托的繪畫風格也將傳遍整個歐洲。幸好文藝復興時期的藝術家，對喬托這位偉大的前輩備加尊崇，他才能影響整個西方世界。不僅是他的畫風，他的藝術難題也在全世界引發反響：他希望調和精神與物質、神聖與世俗、理想與行動、維特魯威的設計和大自然的幾何結構。

當然，這些特性並沒有構成完整的文藝復興精神，但我們今天應該承認，喬托藝術的這一層面是古典主義的顛峰之一。在談到文藝復興或古典主義精神時，實際上是喬托確立了未來幾個世紀的有效規則，開創了十九世紀視覺藝術的「分類」。

歐金尼奧 · 巴蒂斯蒂
《喬托》，1960年

樂於接受文化碰撞的火花

我們再次看到，思想清晰的相互關聯、符合邏輯的構圖、每一個次要因素都自覺服從故事劇情的中心，這些曾被錯誤定義為古典主義的，實際上這些只是喬托的特點，是他全身心地投入世俗傾向的心態，和蒸蒸日上的新資產階級理性主義心理共同作用的結果。

如果說喬托在繪畫中對敘事清晰、結構合理的偏愛，最終並沒有走向表現主義的作畫方式，原因在於喬托始終樂於接受每次文化碰撞所產生的火花，

並樂於接受當時主要盛行於波河平原和翁布里亞地區的民間「小說」，從這些「小說」中可以發掘出大量日常生活的資訊，義大利中南部地區的傳統古典主義，對這些生活現實一無所知。這一經歷當然不會讓這位佛羅倫斯的藝術家灰心失望，他自稱為「古代人」，很可能是因為他像但丁一樣承認古人的偉大，他在古人中找到了運用顏色的大師，找到了闡釋現實的最好技法。無庸置疑的是，喬托感興趣的現實是他正在經歷的世界現實。與契馬布埃和他的弟子不同……，喬托的古典主義沒有一丁點懷舊的傾向。

<div align="right">

喬瓦尼·普雷維塔利

《喬托》，1964年

</div>

神奇展示人世間的生活

看著這些牆面上的壁畫，我們能感覺到自己同樣行走在這條道路上、同樣真實、同樣過著這樣的生活。我們不僅是這些事件的首批見證者，我們必須得承認，畫中的人物——有時是展現人類典型的威嚴莊重形象的司鐸或法官，帶著一本正經的專家式的刻板理性；有時是活力四射、清澈透明的純潔少女——展示了人世間的實際生活，這種展示並非暫時的，而是神奇地永遠都能極易被感知其中的含義。

<div align="right">

翁貝托·巴爾迪尼

《在聖十字教堂及其附屬禮拜堂、天井和博物館建築群裡的喬托》，1983年

</div>

喬托給予全新的繪畫構思

沒有任何一座教堂能像阿西西聖方濟教堂那樣，讓人感覺所有的裝飾畫都是同一時刻構思而成，不管是插圖還是裝飾主題，都顯示了非凡的基本聯結。更有意義的是，美麗的裝飾畫還帶給我們一種全新的繪畫構思的方式。

<div align="right">

盧奇亞諾·貝羅西

《喬托與阿西西教堂。60年學習研究總結》，2000年

</div>

與大自然創造的非常相似

總而言之，不只是個體的竭盡全力，也不只是變革的集大成，而是精神態度和表達方式帶來了最主要的，或者說破壞性的新意。喬托的繪畫，其首要目的並不是複製自然的表象，按照薄伽丘的話來說，而是要讓「他畫的（木板畫）與大自然創造的非常相似」，「自然而然」達到「欺騙欣賞者眼睛的程度」。

喬托的繪畫作品，不僅僅是對我們眼睛看到的事物進行記錄，也不是過多地記錄，而是通過繪畫重建現實（人們再次承認這種繪畫的思辨價值）。

這種正面的迫切需求，毫無疑問需要有高超而嫻熟的技藝做支撐，代表了喬托最偉大和原創的貢獻。喬托部分預測和引領了義大利中世紀後期的繪畫，也同樣反映了藝術史上最寬泛的統治性現象和風氣。

<div align="right">

阿萊西奧·蒙怡蒂

《喬托：繪畫的現實》，選自《傑出藝術家：中世紀藝術家大全》，2004年

</div>

藏品地點 | Locations

義大利

阿西西
聖方濟下教堂
抹大拉馬利亞禮拜堂，約1309年
聖尼古拉禮拜堂，約1300年
右側十字形耳堂，約1315-1316年
主祭壇上方帆形穹頂，
約1317-1318年
聖方濟上教堂
《以撒的故事》，約1291-1295年
《方濟的生平》，約1295-1297年

波隆那
國家美術館
《波隆那多聯畫屏》，約1333年

聖羅倫佐鎮（佛羅倫斯）
聖羅倫佐鎮教區主堂
《聖母與聖子》，約1290-1295年

博維萊‧埃爾尼卡（佛洛西諾內）
聖彼得西班牙教堂
《天使》，約1297-1300年

菲奧倫蒂諾城堡
聖維爾迪亞娜博物館
《聖母與聖子》，約1285-1290年

佛羅倫斯
萬聖教堂
《十架苦像》，約1320年
聖費利切廣場教堂
《十架苦像》，約1306-1320年
聖十字教堂
巴爾迪禮拜堂，1317-1328年
佩魯齊禮拜堂，1310-1313年
巴隆切利多聯畫屏，

約1328-1337年
里克伯里聖母瑪利亞教堂
《聖母子與四天使》，
約1334-1336年
新聖母瑪利亞教堂
《十架苦像》，約1295-1300年
烏菲茲美術館
《聖母登極》，約1310年
主教堂作品博物館
聖雷帕拉塔多聯畫屏，約1309年
聖十字教堂作品博物館
巴迪亞多聯畫屏，約1302-1303年
《悲傷的聖母》，約1305-1310年
彩色玻璃窗，約1305-1310年
鄰橋聖斯德望主教區博物館
山坡聖喬治教堂的聖母像，
約1295-1300年
霍恩基金會博物館
《聖斯德望》，約1310-1313年
巴傑羅宮國立博物館
《聖母登極》，約1332-1337年
《天堂》；《最終審判及但丁肖像》，約1332-1337年

那不勒斯
新城堡
壁畫碎片，1328-1333年
聖嘉勒教堂
壁畫碎片，1328-1333年

帕多瓦
斯克羅維尼禮拜堂
壁畫，約1303-1305年
市立博物館
《十架苦像》，約1304-1317年

里米尼
馬拉泰斯塔家族紀念堂
《十架苦像》，
約1301-1307年或1317年

羅馬
拉特蘭聖約翰大教堂
《葡尼法斯八世》，約1297年

塞提尼亞諾
塔蒂別墅，貝倫森藏品館
《放下十字架上的耶穌》，
約1325年
《聖方濟》（《聖安東尼》），
約1300-1303年

梵蒂岡
梵蒂岡博物館
斯特凡內斯基多聯畫屏，
約1320-1333年
《天使》，約1297-1300年

法國

沙阿利
雅克瑪律‧安德列博物館
《聖福音約翰》，約1310-1313年
《聖羅倫佐》，約1310-1313年

巴黎
羅浮宮
《兩個坐著的男人》，
約1315-1320年
《聖方濟的聖五傷》，約1300年

史特拉斯堡
市立博物館

《耶穌受難》，約1320-1325年

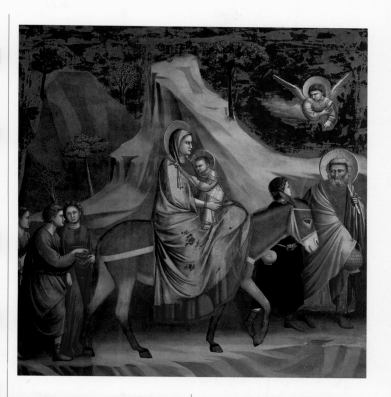

歷史年表 | Chronology

本年表概括地記述了藝術家在一生中所經歷的主要事件，並同步列出他那個中所發生最重大的歷史事件。

1266年

至1269年，尼古拉·皮薩諾和喬瓦尼·皮薩諾一直在西恩那主教堂修建佈道壇。

曼弗雷迪在貝內文托去世。

1267年

喬托大約誕生於這個時間前後。

1274年

科波·迪·瑪律科瓦爾多為皮斯托亞主教堂繪製《十架苦像》。

約1276年

阿諾爾福·迪·坎比奧完成初期作品（安尼巴爾迪樞機墓地紀念碑，教宗哈德良五世墓地）。

1280年

契馬布埃繪製《三位一體聖母》。

1290年

喬托娶裘達·迪·拉伯·德爾·佩拉為妻。

1291-1295年

阿西西聖方濟上教堂壁畫《以撒的故事》創作時期。

1295-1297年

阿西西聖方濟上教堂壁畫《聖方濟的故事》創作時期。

1300年

第一次聖年。

1303年

喬托開始為斯克羅維尼禮拜堂繪製壁畫。

教宗蔔尼法斯八世在阿納尼蒙羞。

1304年

教宗本篤十一世去世：教宗席位空缺一年之久。

1304-1306年

但丁開始創作《地獄篇》。

1305-1306年

喬瓦尼·皮薩諾為帕多瓦斯克羅維尼禮拜堂雕刻《聖母與聖子》。

1308年

彼得·卡瓦利尼在那不勒斯為布蘭卡喬禮拜堂繪製壁畫。羅倫佐·馬伊塔尼成為奧爾維托主教堂工程負責人。杜喬開始繪製《聖母登極》。

1309年

文獻中首次出現喬托的名字：在有關歸還借款的事項中。

阿維尼翁之囚。

1311年

喬托為一個名為科爾索·迪·西莫內的人借款擔保。

1月6日，德意志國王亨利七世在米蘭被加冕為義大利國王。馬太·維斯孔蒂被任命為帝國代理人。

1312年

拉斐爾被阿方索·埃斯特委託創作《酒神的勝利》，但最終未能完成。並於10月7日，買下由布拉曼特建成，位於羅馬的亞歷山大宮。

李奧納多·達文西離開了義大利，來到法蘭西斯一世統治下的阿姆博斯直到過世。馬丁·路德將《九十五條論綱》貼在威登堡大教堂的大門上。

1313年

12月8日，喬托任命一位律師追索留在羅馬的傢俱。

亨利七世去世。

1314年

那不勒斯國王安茹的羅伯特，被教宗任命為帝國在義大利的代理人。

1315年

西莫內·瑪律蒂尼繪製《聖母登極》。提諾·迪·卡馬伊諾完成亨利七世墓葬。

6月15日，里庫喬·迪·布喬·德爾·穆尼亞諾在遺囑中，將一部分遺產用於兩幅作品的長明燈，一幅是喬托在新聖母瑪利亞教堂所作的《十架苦像》；另一幅是他委託喬托為普拉托聖多明我教堂創作的作品。

亨利七世在羅馬被加冕為皇帝。

1319年

阿西西吉伯林派暴動。

1320年

喬托註冊加入藝術、醫師和藥商名錄。

1328年

12月8日，安茹王朝行政公署記錄了第一筆向喬托付款資訊。

佛羅倫斯重獲獨立。貢薩格家族成為曼托瓦君主。西莫內·瑪律蒂尼繪製《圭多里奇奧·達·佛尼亞諾》。貝納爾多·達蒂繪製《聖母子與聖馬太和聖尼古拉》。

1329年

彼得·洛倫澤蒂繪製《聖母登極》。

1330年

1月20日，安茹的羅伯特歡迎喬托以「親屬」的身分來到安茹王室。

1332-1338年

塔泰奧·加蒂在佛羅倫斯聖十字教堂的巴隆切利禮拜堂繪製《聖母的故事》。

1333年

西莫內·瑪律蒂尼繪製《聖母領報》。

1334年

4月12日，喬托被任命為聖雷帕拉塔教堂作品首席大師和佛羅倫斯市工程監理。

7月18日，聖母百花大教堂（前身為聖雷帕拉塔教堂）鐘樓奠基。

1335年

喬托在米蘭。

1336年

西莫內·瑪律蒂尼前往阿維尼翁。阿佐內·威斯孔蒂委託法蘭西斯·德·佩格拉里建造聖哥達宮廷教堂。

1337年

1月8日，喬托去世並被葬在佛羅倫斯聖十字教堂。

安布羅焦·洛倫澤蒂開始為西恩那市政廳繪製壁畫《良政》。

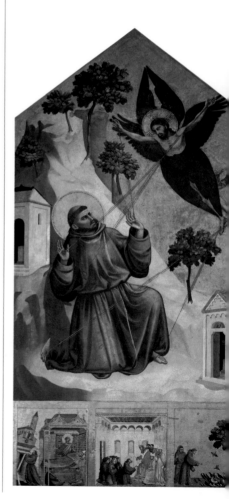

參考書目 | Literature

P. Toesca, Giotto, Torino, Utet 1941

R. Salvini, Tutta la pittura di Giotto, Milano, Rizzoli 1952

L. Bellosi, Giotto, Antella (Fi), Scala 1981

L. Bellosi, La pecora di Giotto, Torino, Einaudi 1985

S. Bandera Bistoletti, Giotto. Catalogo completo dei dipinti, Firenze, Cantini 1989

A. Busignani, Giotto, Firenze, Il Fiorino Edizioni d'Arte 1993

M. Baxandall, Giotto e gli umanisti: gli umanisti osservatori della pittura in Italia e la scoperta della composizione pittorica 1350-1450, Milano, Jaca Book 1994

F. Flores d'Arcais, Giotto, Milano, Motta 1995

B. Zanardi, Il cantiere di Giotto: le storie di san Francesco ad Assisi, Milano, Skira 1996

A. Tartuferi (a cura di), Giotto. Bilancio critico di sessant'anni di studi e ricerche, Firenze, Giunti 2000

V. Sgarbi (a cura di), Giotto e il suo tempo, catalogo della mostra di Padova, Milano, Motta 2000

F. Galluzzi, Giotto e Pasolini: una regia da pittore, in "Art Dossier", n.157, Firenze, Giunti 2000

M. Ciatti, M. Seidel (a cura di), Giotto: la croce di Santa Maria Novella, Firenze, Edifir Edizioni 2001

G. Basile, Giotto agli Scrovegni, la cappella restaurata, Milano, Skira 2002

G. Bonsanti (a cura di), La Basilica di San Francesco ad Assisi, Modena, Franco Cosimo Panini 2002

A. Volpe, Giotto e i Riminesi: il gotico e l'antico nella pittura di primo Trecento, Milano, Motta 2002

B. Zanardi, Giotto e Pietro Cavallini: la questione di Assisi e il cantiere medioevale della pittura a fresco, Milano, Skira 2002

M. Medica (a cura di), Giotto e le arti a Bologna al tempo di Bertrando del Poggetto, catalogo della mostra di Bologna, Cinisello Balsamo (Mi), Silvana Editoriale 2005

M.M. Donato, Dal Comune rubato di Giotto al Comune sovrano di Ambrogio Lorenzetti (con una proposta per la "canzone" del Buon governo), in A.C. Quintavalle (a cura di), Medioevo: immagini e ideologia, Milano, Mondadori Electa 2005

C. Frugoni, Gli affreschi della Cappella Scrovegni a Padova, Torino, Einaudi 2005

M.M. Donato, Memorie degli artisti, memoria dell'antico: intorno alle firme di Giotto, e di altri, in A. C. Quintavalle (a cura di), Medioevo: il tempo degli antichi, Milano, Mondadori Electa 2006

A. Tomei, Giotto e l'antico, in A. C. Quintavalle (a cura di), Medioevo: il tempo degli antichi, Milano, Mondadori Electa 2006

C. Brandi, Giotto, Milano, Mondadori Electa 2006

P. Leone, De Castris, Giotto a Napoli, Napoli, Mondadori Electa 2007

圖片授權 | Picture Credits

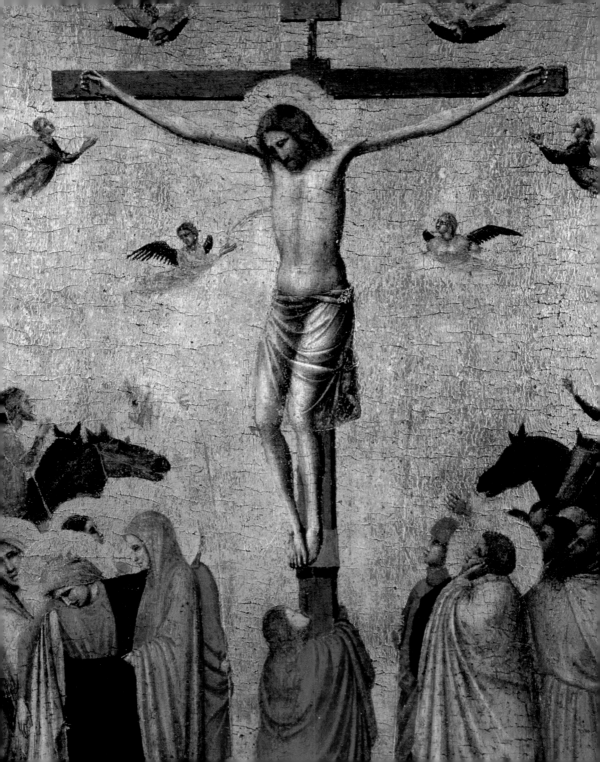